COFFEE STAND

新型態咖啡站的開業經營訣竅

瑞昇文化

前言

能在日常生活中品味高品質咖啡的據點，
充滿希望的新型態咖啡店

受到從美國西海岸傳來，稱為「第三波」的咖啡運動的影響

日本的咖啡店也引起了輕鬆品味高品質咖啡的運動。

此時抬頭的，就是以 to go（外帶）為主販售的新型態咖啡店「咖啡站」。

雖用一句「咖啡站」來形容，卻有附設咖啡豆烘焙機的店舖，或是以親近感為賣點的地域密集型店面

如研究室般的空間等，店家風格五花八門。

各店的共通點是，使用品種與產地清楚的咖啡豆，以活用咖啡豆特性的萃取法沖泡咖啡。

能在日常生活中輕鬆喝到如此講究的咖啡，

是咖啡站最大的魅力。

對於想創業的人來說，咖啡站所需資金較少是一大優點。

只要有萃取器具，5 坪大的小規模店面也能開業。

因此，具備高度萃取技術的咖啡師，當老闆獨立開業的例子也逐漸地增加

誕生了不少聚集咖啡迷而引起話題的店家。

另外，由於咖啡變得貼近於生活，即使不是咖啡迷，擁有萃取器、

購買喜愛的咖啡豆，在家裡品嘗、享受咖啡變成了大眾化的行為。

藉著這波潮流，咖啡站販賣咖啡豆的需求也可望提高。

本書將透過 10 家新銳咖啡站的創業故事

為您介紹他們的魅力，與老闆在咖啡上下賭注的想法。

咖啡廣泛地滲透進人們的生活，懂得品味的消費者持續增加的此時

正是送上美味咖啡的據點咖啡站——一個經營光明前途的商業機會。

對於思考創業的您來說，一定能發現有助益的靈感！

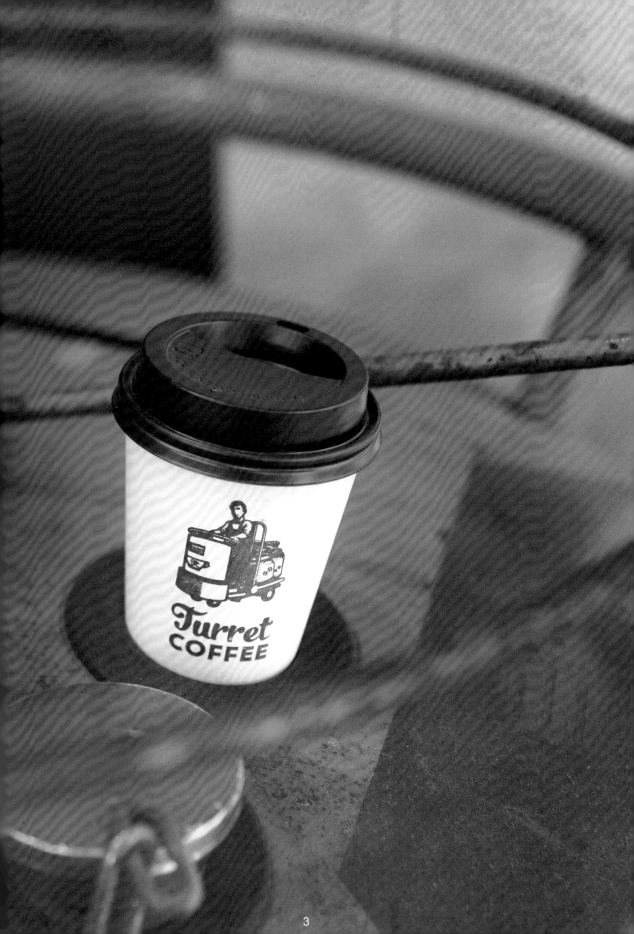

咖啡站的 ⑤ 大特色

**① 以站著喝 & 外帶為主
可以「輕鬆品嘗」**

每天早上上班前或用完午餐時，能回應短時間內購入的需求，是咖啡站的長處。
高品質咖啡貼近生活，能夠輕鬆地品味。

**② 削除無謂部分的
時髦空間**

菜單極力集中在咖啡上，裝潢也成比例不過度裝飾，不少店家都走極簡風。
有些店的裝潢受到海外咖啡店的影響，非常時髦。

**③ 濃縮咖啡、濾滴式咖啡、愛樂壓⋯⋯
採用各種萃取法**

以濃縮咖啡機為基本，發揮嚴選精品咖啡的可能性，
或是可依客人喜好選擇，準備各種萃取器。

追求咖啡豆的品質
④ 連其中背景
都努力傳達給消費者

揭示「傳達咖啡原本的滋味」這個概念，積極與客人對話，
並傳達因農園與烘焙方式而有不同的滋味與香氣。

熟知咖啡的
⑤ 咖啡師站在現場
全力提供咖啡

咖啡站的咖啡師，也必須有快速沖泡高品質咖啡的技術。
由於需要高度技術與專業知識，不僅經驗豐富的咖啡師，
今後將會大為活躍的新銳咖啡師也會在第一線為客人服務。

Contents

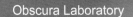

Obscura Laboratory

■ 地址／東京都世田谷區太子堂4-28-9　■ TEL ／ 03(5432)9809
■ 營業時間／ 9點～ 20點　■ 公休日／每月第3個週三
■ URL ／ http://www.cafe-obscura.com

烘焙家
柴 佳範先生
Yoshinori Shiba

CASE 01
Obscura Labo

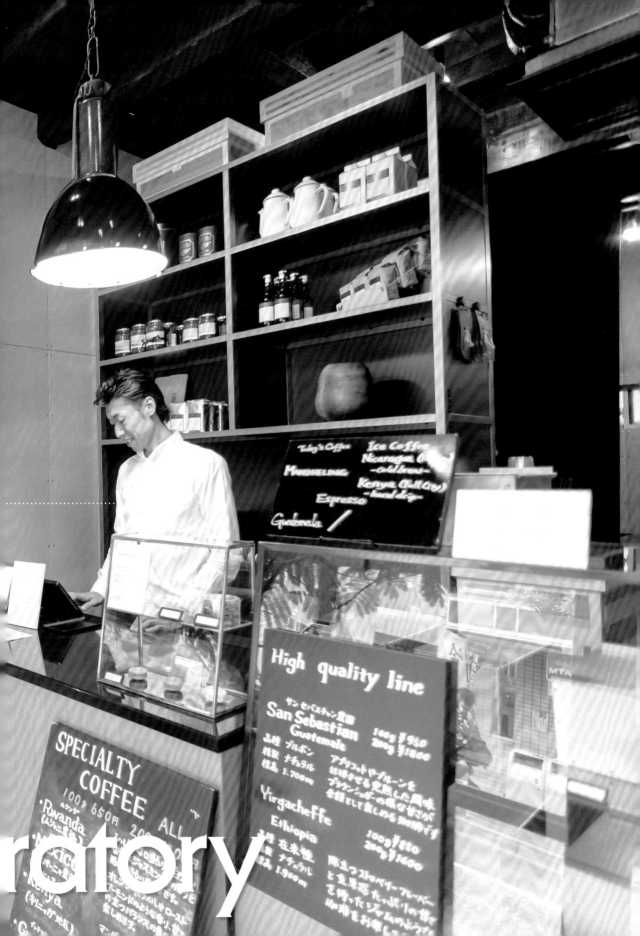

如同「咖啡店的禮賓服務員」般
重視交流的接待方式

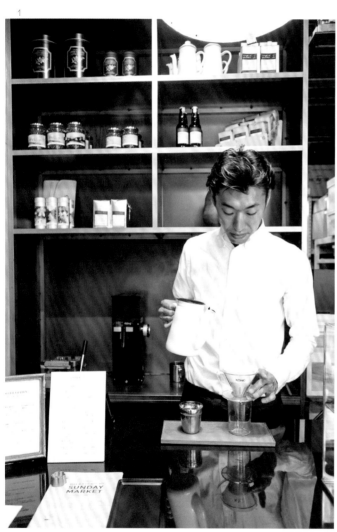

1_ 在客人面前濾滴咖啡也是重要的表演。使用KONO的濾杯，客人點餐之後才開始研磨咖啡豆仔細地萃取。2_ 飲料菜單上只有咖啡。夏季也提供2種冰咖啡。3_ 每天準備2種咖啡讓客人試喝。4&5_ 邊打聽口味的喜好邊販賣咖啡豆，送客人到店門口，以「退一步的接待風格」為座右銘，身為咖啡專家並留心於如同禮賓服務員般的接待方式。

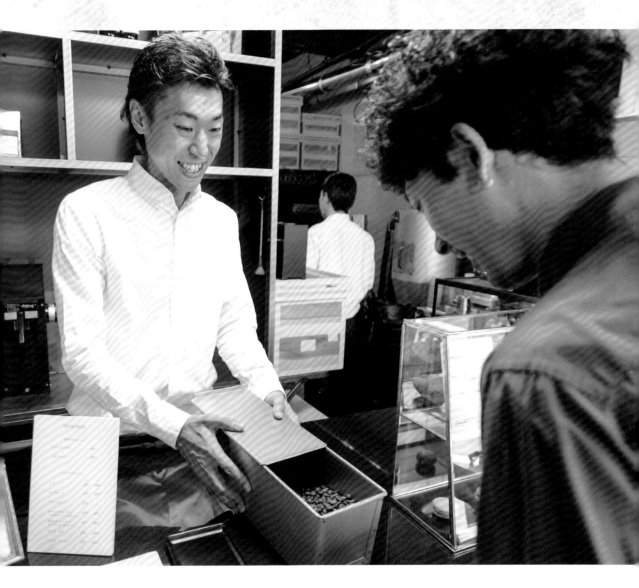

店名的由來是號稱相機原型的暗房「Camera Obscura」。想要打造出能映照出城市風景與自己心境的安靜場所因而如此命名。

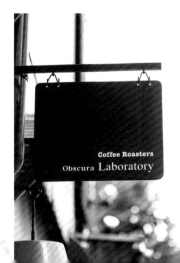

2009年『Cafe Obscura』在東京・三軒茶屋、

半年後『Obscura Laboratory』、

2013年在東京・神田 mAAch ecute

3號店『OBSCURA COFFEE ROASTERS』開幕。

身為精品咖啡烘焙家，

合計開了3家咖啡店與咖啡站。

與客人保持恰到好處的距離感，客氣的接待也凸顯特色，

以居住在當地的20 ～ 40幾歲的男性女性為中心，

聚集了外國人和年長者等廣泛的客層。

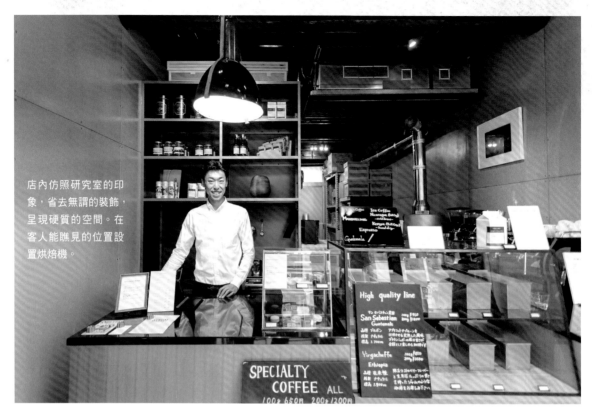

店內仿照研究室的印象，省去無謂的裝飾，呈現硬質的空間。在客人能瞧見的位置設置烘焙機。

禮品盒也費盡心力，包裝盒設計得既時髦又高級。自備原創咖啡罐的人，享有咖啡豆折價100日圓的優惠。

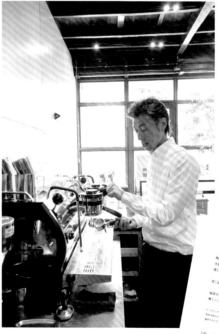

濃縮咖啡機使用LA MARZOCCO公司的「STRADA EP」。身為販賣咖啡豆的店家為回應濃縮咖啡豆的需求，從該店重新引進。

舉辦免費的PUBLIC CUPPING。不論專家、愛好者，喜愛咖啡的人都能輕鬆參加。

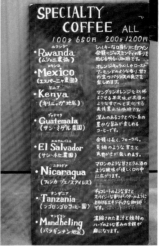

1_配合店裡硬質的印象，吐司麵包的模具當成咖啡豆的盒子使用。不見咖啡豆的陳列，在和客人交流時也有幫助。2_當日提供的咖啡豆產地與特色，寫在店內的黑板上。藉由統一價格，可以讓客人嘗試不同種類的咖啡豆。3&4_未陳列的咖啡豆裝入密封袋，用老式的茶葉箱保存。茶葉箱不僅堅固，還有防蟲與防潮的效果，很搭配店裡的氛圍。

打造簡單硬質的印象，
呈現主要販賣咖啡豆的研究室＝實驗室

烘焙家
柴 佳範先生
Yoshinori Shiba

當過上班族，透過自學學會萃取咖啡及咖啡豆的烘焙技術，實現了精品咖啡專賣店的創業夢想。目前除了烘焙，像販賣業務用咖啡豆與擔任咖啡顧問等，在各個領域裡活躍著。

在如「研究室」般空間的咖啡站
全方面傳達咖啡的迷人魅力

CASE 01
Obscura Labo

從上班族到決定開設咖啡店
透過自學學會萃取咖啡與烘焙咖啡豆

歷經大約5年的上班族生活，2009年柴佳範先生在東京·三軒茶屋開了一家咖啡店。

「雖然公司裡的工作也很有趣，但我還是想做一些更能表達出自己想法的工作。之所以下定決心創業，其實和大多數的人抱持的想法一致。」

咖啡店在城市裡開始增加的大學時代，柴先生喜歡信步走進咖啡店和咖啡廳，邊喝咖啡邊度過悠閒的時光。每當光顧反映出老闆個性的店家，也會想呈現這樣的空間與世界觀，於是開始下定決心以開設咖啡店為目標。

柴先生在決定創業時心想：「既然要做就從上游著手」，於是將自家烘焙咖啡豆也納入考量，一邊繼續在公司上班一邊開始準備。研讀咖啡的相關書籍與雜誌在家裡實作，參加咖啡店舉辦的體驗講座，自己學習咖啡豆的烘焙與萃取。在這當中認識了咖啡店老闆

與業界人士，向他分享了一些創業的經驗。

開始對自己沖泡的咖啡有自信，是在遇見精品咖啡之後。當時正是開始在日本出現的時期。柴先生透過郵購買來精品咖啡，第一次喝到的時候內心受到衝擊：「竟然有如此好喝的咖啡！」因此開始確信能夠實現創業的夢想。「只要使用好的材料就能提供好喝的咖啡」

在公司上班的同時，也踏實地尋找物件。他樹立「能夠度過自己專屬的寧靜時光的場所」這個概念，並不特別限定區域，尋找市中心附近住有不少資訊收集能力高的客層的場所，最後遇見了東京·三軒茶屋這裡的物件。從大馬路彎進一個閑靜的地點，開口部寬廣，日照充足的明亮感也令人喜歡。這個物件無法設置烘焙機，所以決定開張1號店『Cafe Obscura』作為咖啡店營業。

為了成為更深入發掘咖啡
的場所而設置咖啡站

1號店的主題是「享受咖啡的場所」。以遲早要開始

ratory

自己烘焙為前提，首先要將這間店打造成和咖啡一起悠閒度過的場所。除了咖啡的味道以外，空間與時間等要素也非常重要，因此設置陳列攝影集的大型書架與沙發座位。

採用能享受萃取過程的虹吸管，也準備了搭配咖啡的甜點，在店內塞滿讓人愛上咖啡的要素。讓平時不喝咖啡的人也來光顧，也準備花草茶等飲品，創造一個邂逅咖啡的場合。

『Cafe Obscura』開業約半年後，購買了夢寐以求的烘焙機。在1號店附近的國道上，同時兼具烘焙與販售的2號店『Obscura Laboratory』在同年12月開幕。「交通量龐大的國道上，不少住戶緊閉窗戶度日，很適合設置烘焙所。不過，往來人群少卻不適合作為販售點，正想要找尋條件更好的物件時，找到了現在這個位於熱鬧商店街上的店舖，於是便遷移至此。」

讓客人在1號店愛上咖啡，2號店的概念則是「更深入發掘咖啡的場所」。以意謂著實驗室或研究室的「Laboratory」作為店名，成為直接傳達咖啡樂趣的場所，確實提出販賣咖啡豆的店面這個概念。

遷移後的現在這間店，在令人聯想到實驗室的硬質印象的店內，將附有除煙裝置的富士皇家直火式5kg烘焙機設置在客人看得見的場所。入口正面擺放咖啡豆秤重販賣的玻璃陳列櫃，顯示本店為自家烘焙的咖啡豆販賣店。此外，為協助客人挑選咖啡豆，同時設置咖啡站。採用手沖式與濃縮咖啡機這2種萃取法，可在現場品嘗使用新鮮咖啡豆的咖啡。

「今天是哪種味道的咖啡？」
讓客人懷抱期待光顧的店

目前在『Obscura Laboratory』附近新設的烘焙所，一併烘焙咖啡豆。店裡販賣的咖啡豆全都是精品咖啡，單品咖啡平時約有10種，綜合咖啡備有2種。「咖啡是每天喝的飲料，希望以客人平常負擔得起的價格提供品質確實的咖啡豆」，在這個方針下，基本上統一成

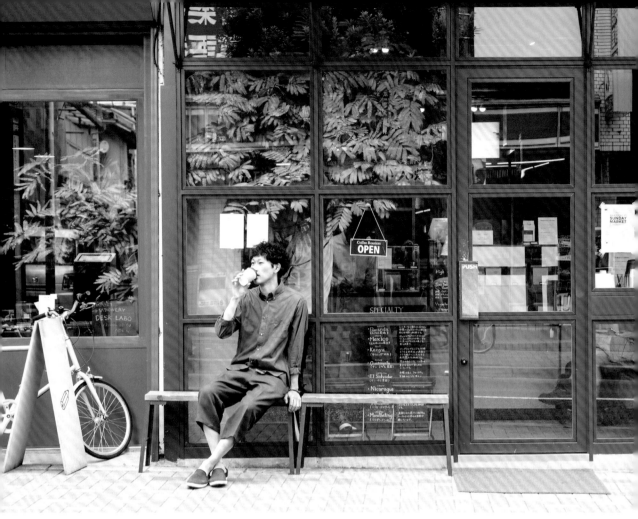

100g650日圓，200g1200日圓。此外，高一等級的『High quality line』的咖啡豆也準備了2種品牌。

咖啡站提供的咖啡菜單上，準備了濾紙沖泡的「濾滴式咖啡」、機器萃取的「濃縮咖啡」與「拿鐵」、快速沖泡的「本日咖啡」等。為了讓客人瞭解各種咖啡的滋味，「本日咖啡」與「濃縮咖啡」所使用的咖啡豆每天提供不同的種類。

另外，店內每天準備2種試喝的咖啡。難以用言詞形容的滋味，實際飲用便容易瞭解，這樣的試喝服務也獲得好評。

「咖啡的味道依照咖啡豆的產地與農園，或烘焙程度與萃取方式而有變化，每天在這裡喝各種咖啡的過程中，能瞭解自己的喜好是再好不過了。因此我們最重視的是，與客人之間的交流。『今天是這種風味的咖啡豆，您覺得如何？』如此詢問客人，希望因此期待：『下次會是哪種咖啡豆呢？』而上門光顧的客人更為增加。」

該店的咖啡站是為了傳遞咖啡的樂趣而打造的。目標是活用烘焙家的特色，今後也將從各個角度探究咖啡的魅力。

而作法之一就是，每週二舉行的免費PUBLIC-CUPPING。採用購入生咖啡豆時原本的杯測型態，刻意展現業界的另一面，讓一般人能夠體驗職人技術的嘗試。此外，也提供給咖啡店與餐廳的製作和支援業務。「我們是精品咖啡的烘焙家，因為擁有實際店面而獲得信賴，我們也活用自身的經驗能夠以咖啡的

柴 佳範先生開設『Obscura Laboratory』之前

2002.4	大學畢業，到建築公司上班
2008.4	離開公司，準備創業
2008.10	在東京・三軒茶屋找到理想的據點
2009.4	1 號店『Cafe Obscura』開幕
2009.12	2 號店『Obscura Laboratory』開幕
2011.12	『Obscura Laboratory』遷移到目前的地點
2013.9	3 號店『OBSCURA COFFEE ROASTERS』神田萬世橋店開幕

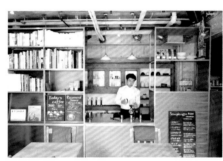
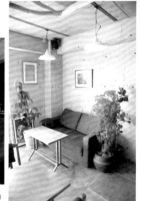

1號店『Cafe Obscura』（東京・三軒茶屋）

全面專家提供建議。今後也將從各方面推廣咖啡的世界觀。」

　2013年9月在東京・神田的mAAch ecute3號店開幕，積極地傳達咖啡的魅力。

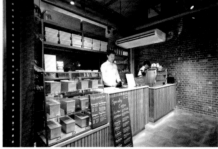

3號店『OBSCURA COFFEE ROASTERS』
（東京・神田 mAAch ecute）

店舖格局

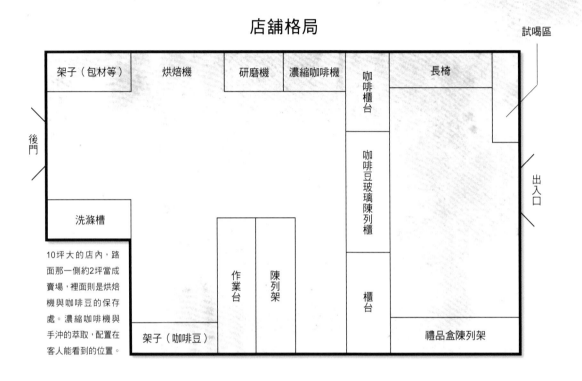

試喝區

架子（包材等）　烘焙機　研磨機　濃縮咖啡機　咖啡櫃台　長椅

後門

洗滌槽

咖啡豆玻璃陳列櫃

出入口

10坪大的店內，路面那一側約2坪當成賣場，裡面則是烘焙機與咖啡豆的保存處。濃縮咖啡機與手沖的萃取，配置在客人能看到的位置。

作業台　陳列架

架子（咖啡豆）

櫃台

禮品盒陳列架

■ 開幕時間／2011年12月1日

■ 坪數・座位數／8坪・4席（陽台）

■ 客單價／不公開

■ 1日平均來客數／不公開

■ 設計・施工／不公開

■ 開業資金／不公開

■ 主要菜單及價格／本日咖啡中杯270日圓，拿鐵中杯370日圓

給想開一家咖啡站的您
柴 佳範先生的 ③ 個建議

① 決心「開店」的話，
不畏懼失敗，放手一搏！

當我決定創業時，周遭的人都反對：「你要白白浪費人生嗎？」

但我把心態調整成：「既然要做，唯有努力向前」。

應當朝向目標不畏懼失敗，放手一搏。

② 理想的物件不會輕易出現。
踏實地詢問房屋仲介公司，一步步尋找！

不只是網路，也要頻繁地拜訪街上的房屋仲介公司，踏實地尋找物件。

經常露面能使人留下印象，

當出現符合的物件時他們便會主動聯絡。

③ 像是咖啡店老闆等人士，
從創業前就該與同業交流

透過同業學習創業的經驗，請他們介紹業者，

令我得到莫大的助益。咖啡豆的採購與烘焙方法會不斷改變，

創業後也應積極交流，取得新資訊是非常重要的事。

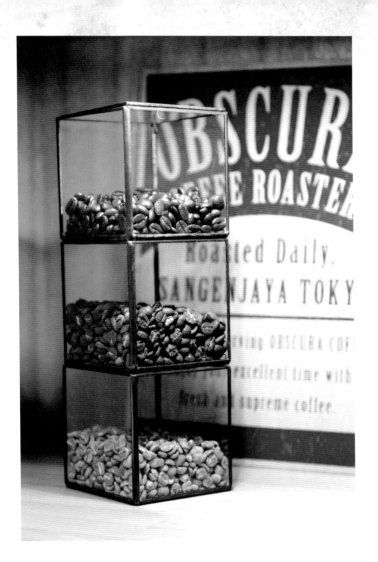

「今天有哪種咖啡？」
店裡的常客笑容滿面地上門。
因為每天都會喝，為了讓客人
享受更好喝、有咖啡的生活，
陳列出細心烘焙的咖啡豆，
今天也滿心歡喜地迎接客人。

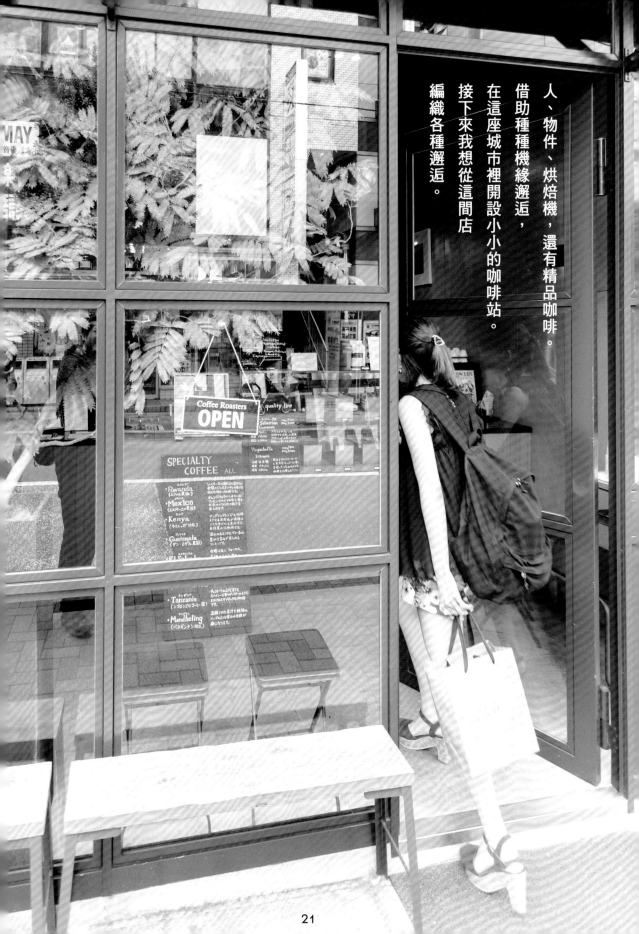

人、物件、烘焙機，還有精品咖啡。

借助種種機緣邂逅，

在這座城市裡開設小小的咖啡站。

接下來我想從這間店

編織各種邂逅。

濾滴式咖啡
中杯

370 日圓

從10種咖啡豆中挑選自己
喜歡的，活用咖啡豆的特性
萃取200ml。讓客人觀看咖
啡濾滴的過程，也會建議客
人如何泡出好喝的咖啡。

濃縮咖啡

270 日圓

僅在店內提供。圖中使用瓜
地馬拉San Miguel莊園的香
濃醇厚咖啡豆中深焙而成。
獨特形狀的器具，是『東屋』
的小咖啡杯。

拿鐵
中杯

370 日圓

使用 LA MARZOCCO 公司
的「STRADA EP」變壓式
萃取。濃縮咖啡的咖啡豆每
天準備2種不同的種類。烘
焙程度也分成淺焙和深焙。
最受歡迎的拿鐵,有不少人
常來店內飲用。

冰拿鐵
中杯

370 日圓

使用薩爾瓦多聖荷西莊園
的淺焙咖啡豆。特色是如黃
桃般的溫和甜味與爽快口
感。藉由淺焙,喝起來十分
暢快。

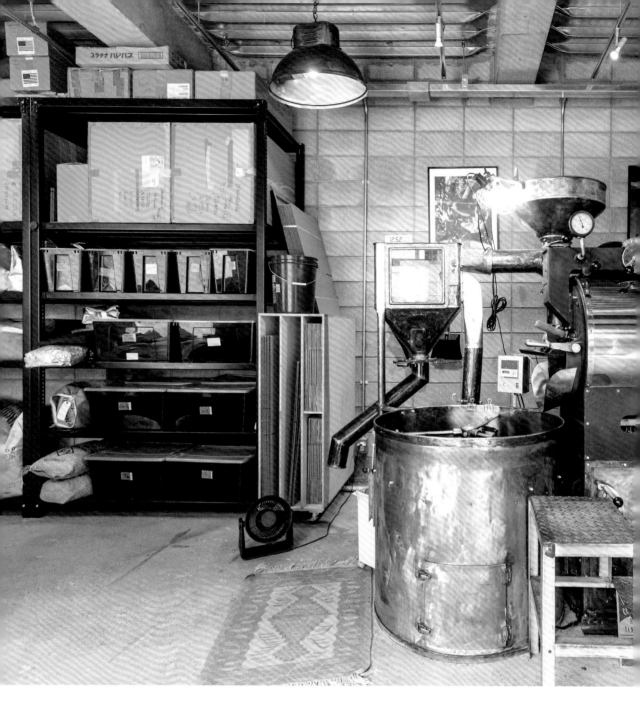

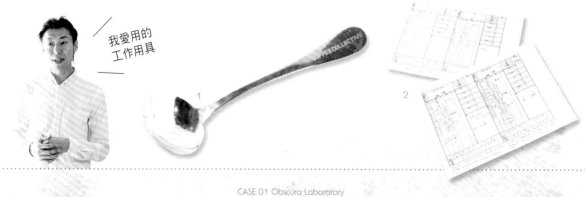

我愛用的
工作用具

1

2

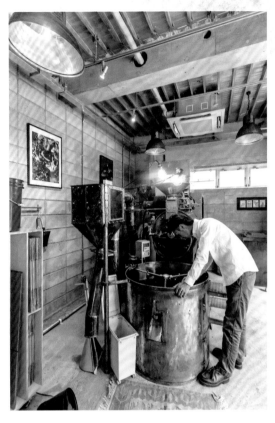

烘焙機

『Obscura Factory』所使用的是已有60年之久的 LUCKY COFFEE MACHINE 的15kg半熱風式烘焙機。由鑄器製成，蓄熱性高，利用遠紅外線的效果將咖啡豆烘焙得柔軟。

1 **杯測湯匙**

哥本哈根的人氣店『The Coffee Collective』的杯測湯匙。貼嘴處較薄，容易啜飲咖啡。為了隨時試喝，我總是隨身攜帶。

2 **烘焙資料檔案**

紀錄每種咖啡豆的烘焙資料。何時該加咖啡豆等，在掌握烘焙流程時很有幫助。因為是由2人進行烘焙作業，以共享資訊的意義上來說是非常重要的文件。

3 **電子磅秤**

能以0.01g單位測量的高精確度量測器。可從1粒咖啡豆測量。手掌般大小，簡單的設計也令人喜愛。透過網路購物花了約1000日圓購得。

烘焙豆

從多家業者購入生咖啡豆，活用咖啡豆原有的風味烘焙的精品咖啡。重視品質與價格的平衡，基本上以100g 650日圓、200g1200日圓提供給顧客。

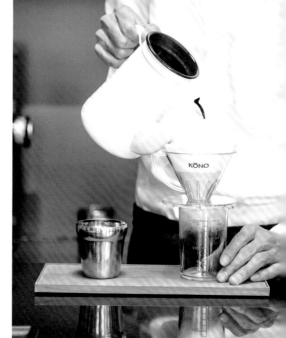

濾杯

KONO的濾杯。因為是研究室風格，選用IWAKI的玻璃燒杯，附有刻度非常方便。濾滴後的濾杯架，使用不鏽鋼製的杯子。

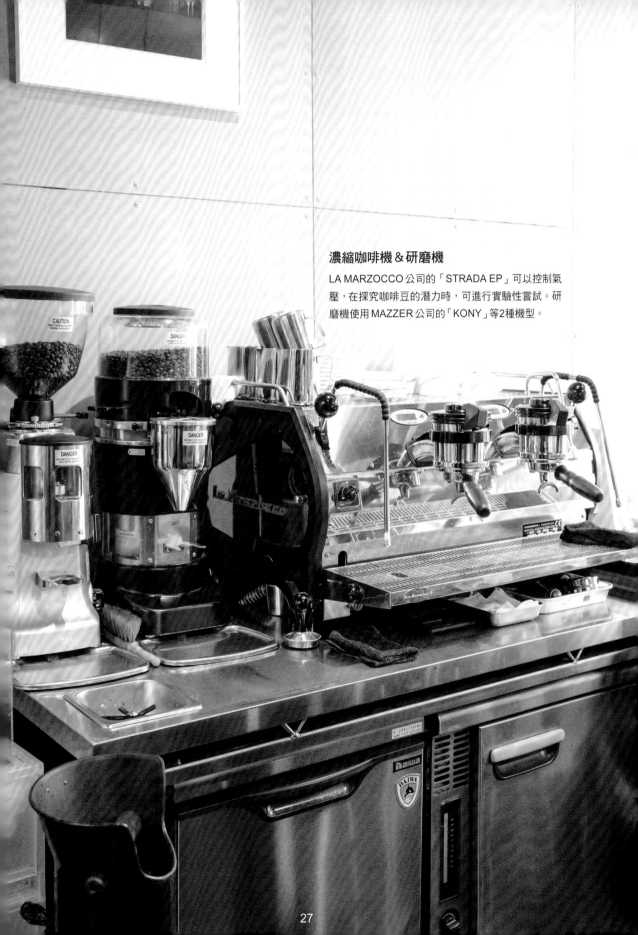

濃縮咖啡機＆研磨機

LA MARZOCCO 公司的「STRADA EP」可以控制氣壓，在探究咖啡豆的潛力時，可進行實驗性嘗試。研磨機使用 MAZZER 公司的「KONY」等2種機型。

店主咖啡師 ‥‥‥‥‥‥‥
伊藤文之先生
Fumiyuki Ito

CASE 02
CAFE NOTOC

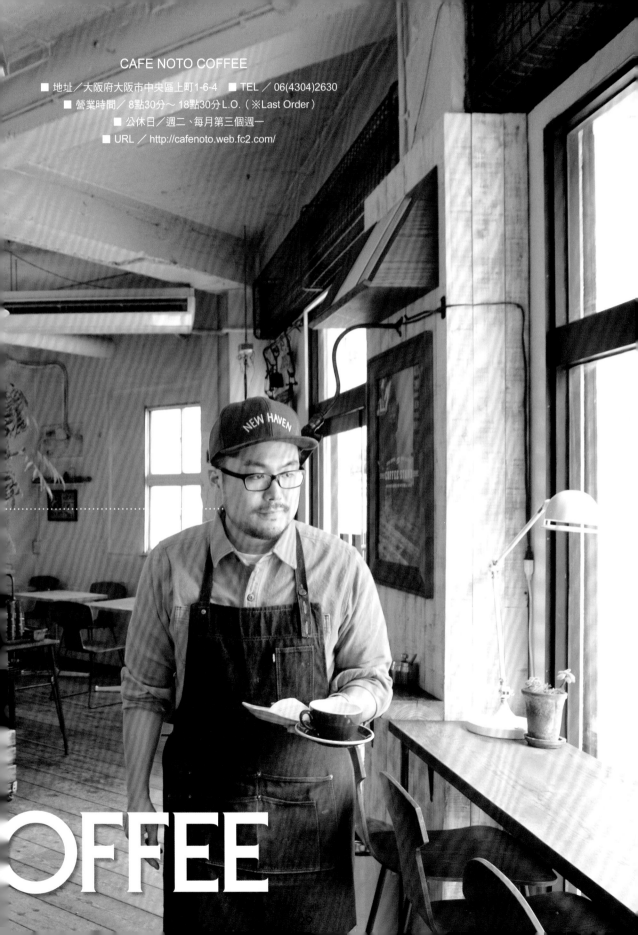

CAFE NOTO COFFEE

■ 地址／大阪府大阪市中央區上町1-6-4　■ TEL ／ 06(4304)2630
■ 營業時間／ 8點30分～ 18點30分 L.O.（※Last Order）
■ 公休日／週二、每月第三個週一
■ URL ／ http://cafenoto.web.fc2.com/

OFFEE

豐富的原創綜合咖啡與每月的單品咖啡豆，從可以選擇的萃取方式中，找到喜愛的咖啡

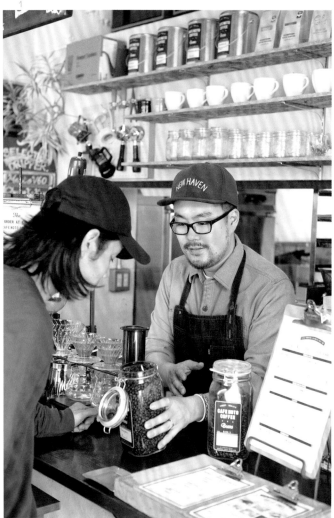

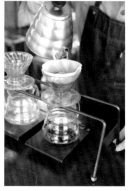

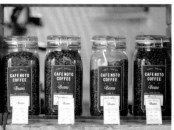

1_ 在咖啡櫃台點餐，結帳時，客人可以當場看咖啡豆，聞一聞氣味。2_ 萃取出濾滴式咖啡和濃縮咖啡。濾滴式咖啡可從4種萃取方式（台玻利歐、Chemex Kone、法式濾壓壺、愛樂壓）中選擇。3_ 濾滴式咖啡的綜合咖啡和濃縮咖啡，附有寫上味道特性的小卡片。卡片由文之先生所製作。4_ 和烘焙家一起打造的『CAFE NOTO COFFEE』準備了5種原創綜合咖啡，和每月3種的單品咖啡。綜合咖啡的咖啡豆因應菜單分別使用。5_ 文之先生自己使用紅茶染色的紙，價目表的版面設計也是自己經手。刻意不放上商品圖片，保留想像的餘地。6_ 可輕鬆喝咖啡休息的攤位空間。內部裝飾與小東西的擺放場所定期變更，經常保持新鮮感。

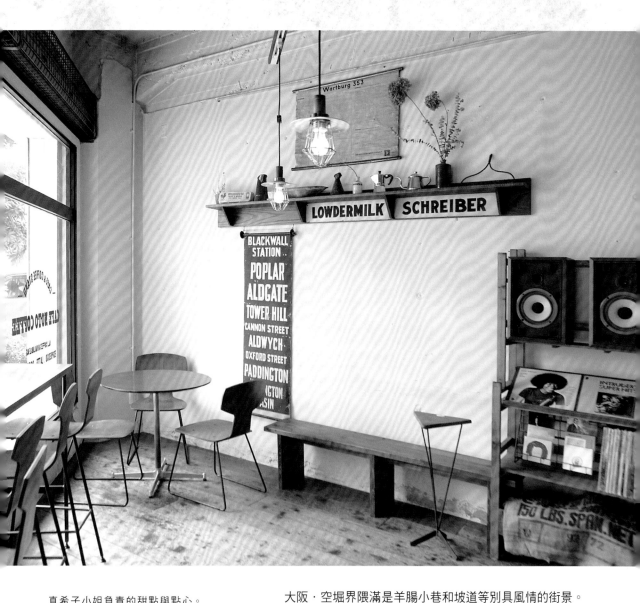

真希子小姐負責的甜點與點心。
準備了襯托咖啡，和店內氣氛也
很搭配的布朗尼和餅乾等美式烘
焙食品和蛋糕。

大阪‧空堀界隈滿是羊腸小巷和坡道等別具風情的街景。
而在十字路口的一角，2011年開了一家『CAFENOTO』。
2013年轉變成以咖啡為主的經營模式，
改名為『CAFE NOTO COFFEE』。
伊藤文之先生與妻子真希子小姐，兩人打點整間店。
藉由獨特的咖啡豆、萃取法沖泡出來的咖啡，
精心挑選的器具、音樂，還有貼心的接待方式……
在美式休閒的氛圍中，
追求「獨創性」的經營模式。

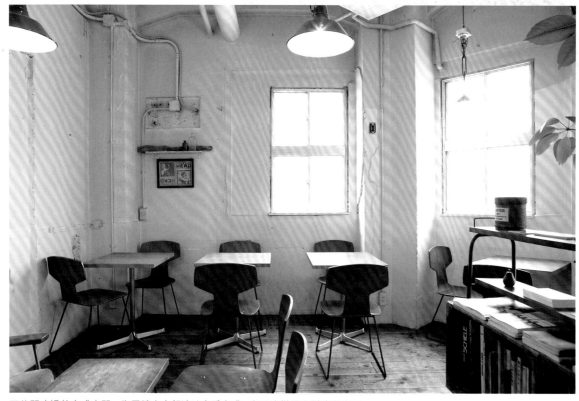

可悠閒度過的咖啡空間。為了讓客人舒適地享受咖啡，桌子安裝了有點寬的桌面。

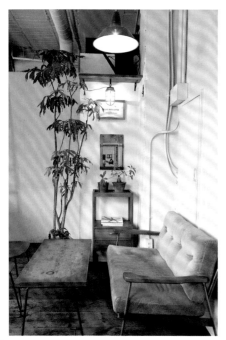

文之先生打從學生時代便愛逛的
『TRUCK』家具，是一定要擺在店裡
的用具之一。這間店受到廣泛年齡
層的客層光顧。

吧檯式的高腳椅＆桌
子，是委託認識的家
具工匠製作。座面是
重視舒適感的設計。

音樂是在大阪日本橋
的中古進口唱片行挑
選。以60～70年代
的靈魂樂、放克與新
爵士等具有年代感的
音樂為主。

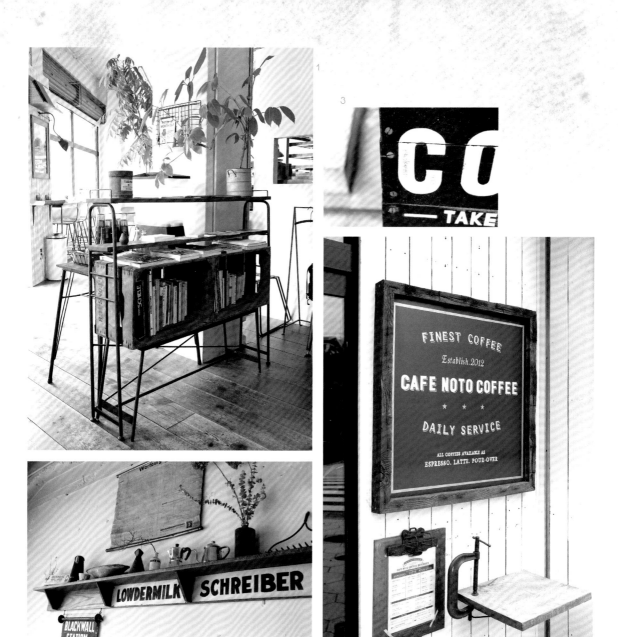

1_文之先生利用蔬菜用的木箱所製作的書架。放在桌子上的小盆綠色植物等，也是準備必要的零件自己動手做。
2_擺飾美國的古老雜貨。3_招牌所使用的金屬零件是美國的古物。招牌全部統一用這種金屬零件。4_招牌由當看板畫工的朋友徒手繪製完成。包含商標的設計皆由文之先生負責。

咖啡站與咖啡店共存。
連細節也精心打造的空間，
創造出獨特的個性與舒適感

店主咖啡師
伊藤文之先生
Fumiyuki Ito

大學畢業後，在廣告代理商任職，之後轉行到蛋糕店的營運公司工作。此時正值咖啡店新設之際，被拔擢為店長。在咖啡店結束營業的機會下，與妻子真希子小姐決定一起創業，2011 年 7 月獨立開業。

重視確實的品質與原創性，
以這種經營模式，
企圖成為全國客人造訪的大阪名店

CASE 02

CAFE NOTO C

累積咖啡店店長的經驗，
在心中描繪的理想地點開業

伊藤文之先生的大學時代在京都度過。當時因街上商家的咖啡店風潮，文之先生逛遍了京都所有的咖啡店，同時成了泡在店裡的咖啡愛好者。

變成社會人士，在發展蛋糕店的大阪公司裡負責人事時，他向社長坦言：「夢想是開咖啡店」。不久公司決定在大阪·梅田的高級地段開設咖啡店，他被拔擢擔任店長。對於以往未曾在餐飲業工作過的文之先生來說，所有的一切都是第一次，「只要提高營業額，其他事情都能隨自己的意思，因此以等同於個人經營者的意識努力工作。」

當時率領13名咖啡店員工，結束營業前長達6年，實際學習咖啡店經營。和店裡的甜點師傅，負責內場的真希子小姐是在這段期間結婚的。為了將來開設咖啡店，文之先生趁著工作之餘上咖啡研修班，拓廣對於咖啡的見識，並學習技術。並且，利用假日兩人走遍咖啡店，持續追求他們理想中的味道。文之先生從

學生時代便愛去的「TRUCK FURNITURE」當時位於大阪·空堀，他也喜歡綠意盎然，保留昔日風情的老街氛圍，他隱隱約約覺得：「開店就該選在空堀界隈」。某日，他尋找物件筋疲力盡地踏入該地的咖啡店，文之先生和老闆閒聊後，返回家中。

5個月後，那位老闆告訴他：「想要把店收起來」，此時剛好是為了創業而開始行動的絕佳時間點，於是立刻決定取得物件。該店「在斜坡下」、「是有大樹的場所」、「有大型窗戶玻璃」、「坐北朝南」等，文之先生在「隨身筆記本」（「想在這種地方，開這種咖啡店」的想法集）裡寫下的條件全部吻合，簡直是理想中的地點。在因緣際會下的命運之地，開了期盼已久的咖啡店。

文之先生打從就任咖啡店店長之時，便累積儲蓄以備將來創業，設為目標的不貸款創業也達成了。

室內裝潢每個角落不假他手
創造出咖啡店的氣氛，舒適的場地

文之先生熱愛音樂的程度如同咖啡，所以店名取為『CAFENOTO』。裝潢與咖啡周邊的展示方式，受到

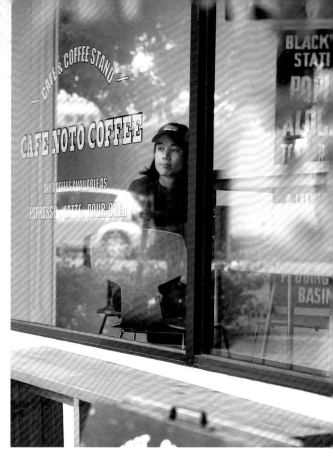

OFFEE

美國咖啡站的影響。

　　文之先生與真希子小姐容易受到只有一件的用具等具「獨創性」的東西所吸引。特別訂購的高腳椅、招牌與美國古老雜貨等，店裡處處都是兩人一件一件挑選的大小用具。除了兩人的老朋友家具工匠和看板畫工參與了用具的製作，像書架與花盆等，則是文之先生親手製作。文之先生在上一份工作時，從一位當設計師的顧客身上學到Photoshop與Illustrator的使用方法、照片的拍攝方式，連店裡的價目表、明信片和店名商標與設計有關的部分皆由自己動手。

　　「在內部裝潢方面，我請了對創造擁有同樣信念與熱情的人協助，即使我們不曾開口，他們也斟酌我們的意向，連細節都一一經手。甚至連看不見的地方也不放過，呈現出咖啡店的樣子（氣氛），我想大家一定會有『這家店很棒！』的感覺。」

從咖啡豆與萃取的兩面研究，
傳達咖啡豐富的魅力

　　創業2年後的2013年，為了將兩人的理想化為形體，重新裝潢成以專賣咖啡為主的店『CAFE NOTO COFFEE』。任何人都能輕鬆進去坐坐，不拘束地品嘗品質確實的咖啡，咖啡站形式的店。店裡可清楚看見玻璃牆面的店內一角，設有能喝個咖啡喘口氣的吧檯座位。此外，內部裝潢刻意加工呈現粗獷感，飲料菜單聚焦在咖啡上。

　　兩人迷上的味道，與信任的烘焙家一起創造的原創綜合咖啡，是濃縮咖啡、拿鐵、冰咖啡用各1種；濾滴咖啡用2種，全部5種種類。由於各個飲料皆使用最好的咖啡豆，濃縮咖啡與拿鐵也分別準備咖啡豆。濾滴咖啡的綜合咖啡，準備了水果與苦味的類型，2種對照式的滋味。另一方面，單品咖啡是由文之先生每月準備3種自己覺得「好喝、有趣」的咖啡。此外，也提供獨自設計的改編濃縮咖啡、直布羅陀、長黑咖啡等。

　　「我的萃取方式偏離了教科書的範本（笑）。但也是經過自己驗證，基於認同的理論與根據萃取的。」文之先生說。透過濃縮咖啡與濾滴式手沖咖啡兩者，從

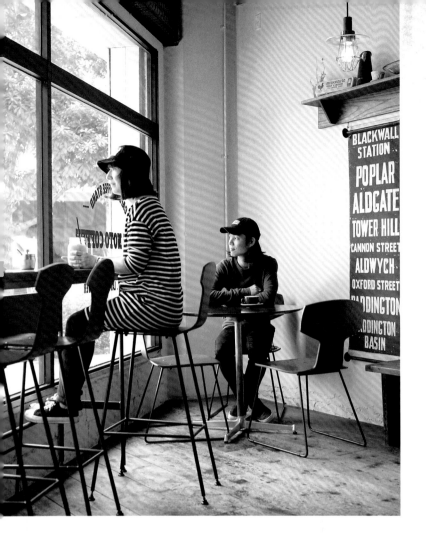

創業開始每天都紀錄咖啡豆的熟化、填量與篩孔、濕度‧溫度的變化等，從驗證中得知最佳的萃取方式，並且每一道菜單都採用。

濾滴咖啡有濾滴式和濾壓式，客人可從共4種萃取方式中自己選擇。濾滴式的綜合咖啡和濃縮咖啡，隨杯附上寫有味道特性與推薦飲用方式的小卡片，讓咖啡感覺更貼近生活。

變化與個性豐富的咖啡豆和萃取法，從兩方面探究的文之先生表示：「我想傳達咖啡的豐富魅力。」

出差咖啡等自己向外傳達
烘焙家與極小店的發展也納入視野

現在文之先生每月一次，利用假日參加烘焙講習會。主要是為了與烘焙家交流，還有出自於「想瞭解咖啡豆特性」的想法。「咖啡生產者、採購員、烘焙家、咖啡師——專業人員技術集結成一杯咖啡，我被這種模樣深深吸引。」如今身為咖啡師負責萃取的文之先生，打算有朝一日也動手烘焙。

「我還是學生時的咖啡店很溫馨，料理的滋味也不賴……總而言之平均水準的店很多。可是，我在開店時所想的是，今後的時代更要求專業，要是沒有明確的目的與顯著的個性就會被淘汰。今後我們『CAFE NOTO COFFEE』也將發展咖啡烘焙家，和比現在更小的咖啡站納入視野。我想在大阪建立全國客人來訪的咖啡店。」

以往在店裡主辦‧共同主辦的活動，是迎接客人入

店舉行的，今後將由我們積極向外傳達咖啡。而第一波要實現的，就是前往以男性服飾為主的複合店（南船場『ZABOU』）約半年期間，每月設攤一次的咖啡站。在『讓咖啡成為生活風格』的概念下，和員工一起創造活動限定的綜合咖啡。不僅如此，今後也預定發展『CAFE NOTO COFFEE』原創精品。

「咖啡與開店，我並非狂熱地追求，而是想提供確實掌握本質的東西・場所。客人上門便笑臉迎接，客氣地接待，在客人離開時也笑容滿面地目送。今後我們也會努力經營讓客人滿足並且想再度光臨。」

店舖格局

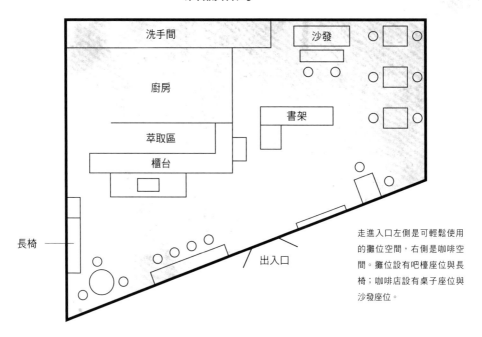

洗手間

沙發

廚房

書架

萃取區

櫃台

長椅

出入口

走進入口左側是可輕鬆使用的攤位空間，右側是咖啡空間。攤位設有吧檯座位與長椅；咖啡店設有桌子座位與沙發座位。

■ 開幕時間／2011年7月15日

■ 坪數·座位數／15.5坪·17席

■ 客單價／不公開

■ 1日平均來客數／不公開

■ 設計·施工／伊藤文之（CAFE NOTO COFFEE）

■ 開業資金／物件取得費300萬日圓、內外裝潢費150萬日圓

■ 主要菜單及價格／CAFENOTO拿鐵

一般/480日圓、大杯/550日圓、綜合A·綜合B各450日圓

給想開一家咖啡站的您
伊藤文之先生的 ③ 個建議

① 想在哪裡開怎樣的店，
自己的想法得清楚！

我對於將來想開的店的形象與內容，每當想到瑣碎的細節
都會記在筆記本上。這個筆記本在尋找物件時會很有幫助。
在整理自己的想法時，不妨活用筆記本。

② 在有咖啡需求的城鎮開店。
在過程中磨出獨特的個性。

在需求與供給不平衡的地點開店，也難以期待能招攬客人或提高營業額。
如果這座城鎮有許多咖啡店，相對地就有客人的需求。
像麵包店或蛋糕店等，到底鎮上哪種店最多？收集資訊也很重要！

③ 接觸各種事物，磨練感官的感覺

比方說，將甜點裝盤成很好吃的感覺，咖啡師在技術層面的感覺等，
要磨練自己心中「感官的感覺」。開業後很難有時間，
因此要珍惜開業前觀察、接觸各種事物的時間。

精品咖啡
變成標準咖啡的時代。
咖啡是「生產物」，店則是「生物」
在咖啡的概念中不斷前進，
持續探尋唯有自己才能呈現的最好的滋味。

平緩的斜坡下，
立於一旁伴有大樹的場所的，一間咖啡站。
遠離忙碌的日常，
來一杯香氣四溢的咖啡度過午後休息時光。
和店長互道一聲：「午安」，
閒話家常也令人心情平靜。
今天也在那間咖啡站喝杯咖啡吧！

41

雙重萃取拿鐵

550 日圓

濃縮咖啡萃取到玻璃杯中，
倒入牛奶再度萃取，成了原
創冰拿鐵。雖然2次萃取使
用相同的拿鐵專用咖啡豆，
但上層深沉濃郁、下層酸味
顯著的濃縮咖啡與牛奶融
合在一起。以美國Ball公司
的玻璃杯提供。

CAFENOTO 拿鐵
Regular

480 日圓

使用瓜地馬拉基本的拿鐵專
用綜合咖啡，調合牛奶變成
如櫻桃或草莓巧克力般的滋
味。畫上拿鐵拉花後提供。
布朗尼230日圓。

MENU

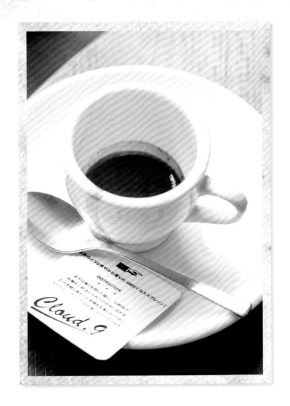

濃縮咖啡

380 日圓

經常使用中南美的咖啡豆為
基本製作的專用綜合咖啡。
綜合咖啡名稱「Cloud.9」
（英文中是「得意洋洋」的
意思）來自「穿透般的鮮明
強烈滋味」。宛如果實般清
爽的香氣、甜味是特色。留
在杯上的液體條紋，明明是
以正確壓力萃取濃縮咖啡，
卻未停留在濃縮咖啡機，而
是流到杯外。

濾滴咖啡
／綜合 A

450 日圓

從4種萃取方式與5種咖啡
豆，各擇所好組合的濾滴咖
啡。以衣索比亞咖啡豆為基
本的綜合A，可嘗到感覺像
檸檬與葡萄柚的鮮明酸味，
及奢華的香味。起司蛋糕
500日圓。

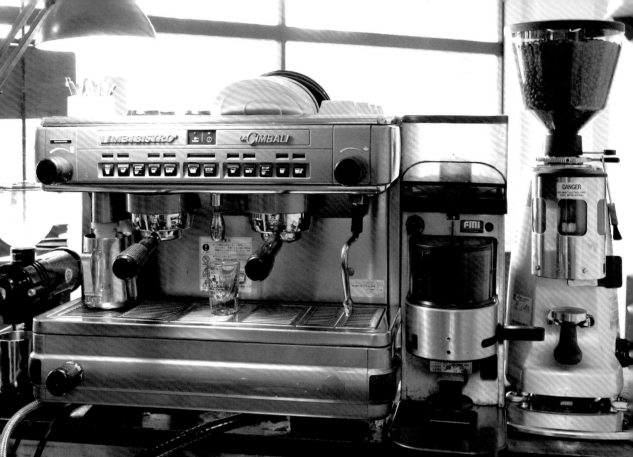

濃縮咖啡機＆研磨機

濃縮咖啡機是LA CIMBALI公司的「BISTRO」。已有年限的15年機器，濾器把手加工成裸裝，且變更了蒸汽功能等，獨自改造繼續使用。研磨機同時使用LA CIMBALI與Mazzer。

我愛用的工作用具

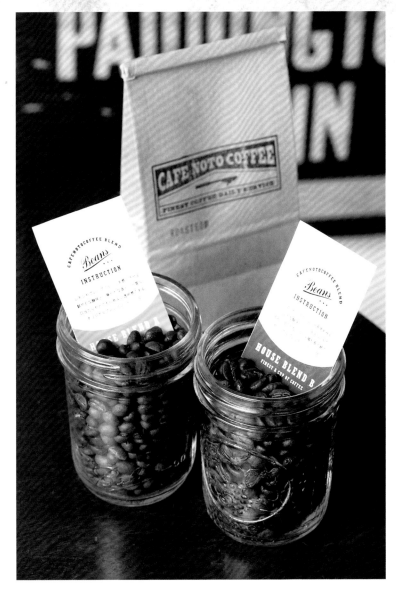

烘焙豆

販售的咖啡豆有「店裡才買得到的」，和僅有5種的原創綜合咖啡豆（50g390日圓～）。在家裡也能品嘗新鮮咖啡，從50g起的單位販售，希望客人頻繁地來買咖啡豆。

1 裸裝濾器把手

請板金業者挖空底部加工成裸裝。「裸裝的萃取不僅能確實呈現稠度與咖啡脂，也能清楚確認萃取狀態。」文之先生說。

2 萃取數據筆記本

每天紀錄、驗證氣溫、濕度、咖啡豆的熟化、填量、篩孔與水溫等，濃縮咖啡與濾滴式咖啡的萃取狀態。不斷找出最佳的萃取法。

3 圍裙

客人說Levi's的工作圍裙：「既時髦又好看。」這是文之先生最愛的一件衣服。濃縮咖啡的粉末會飛散，所以能遮到胸口的圍裙很有用處。

濾杯（HARIO）＆濾杯架

HARIO的V60濾杯與電子秤，設在濾杯架上萃取。
1杯咖啡約使用18g多一點的咖啡豆。水溫約90℃～
85℃。蒸大約50秒，總共花4分鐘萃取180ml。

濾杯（Chemex Kone）

Chemex的玻璃把手和不鏽鋼的Kone濾器。Kone
濾器讓味道的輪廓更清楚，和濾紙相比液體會留有
油分，也能嘗到濃烈的香味。

愛樂壓

將磨好的粉（1杯約
18g）倒入濾筒，從上
方注入能浸滿粉末的
熱水（約90℃～85℃）
攪拌。蒸45秒後，花
15秒將壓桿垂直推到
底萃取。

咖啡豆研磨機

濾滴式咖啡用，分別使用切割式的「Nice Cut Mill」，
和研磨式的「みるっこ（Mirukko）」。切口按照咖啡豆
的熟化與溫度，每次調節在極細研磨到中研磨之間。

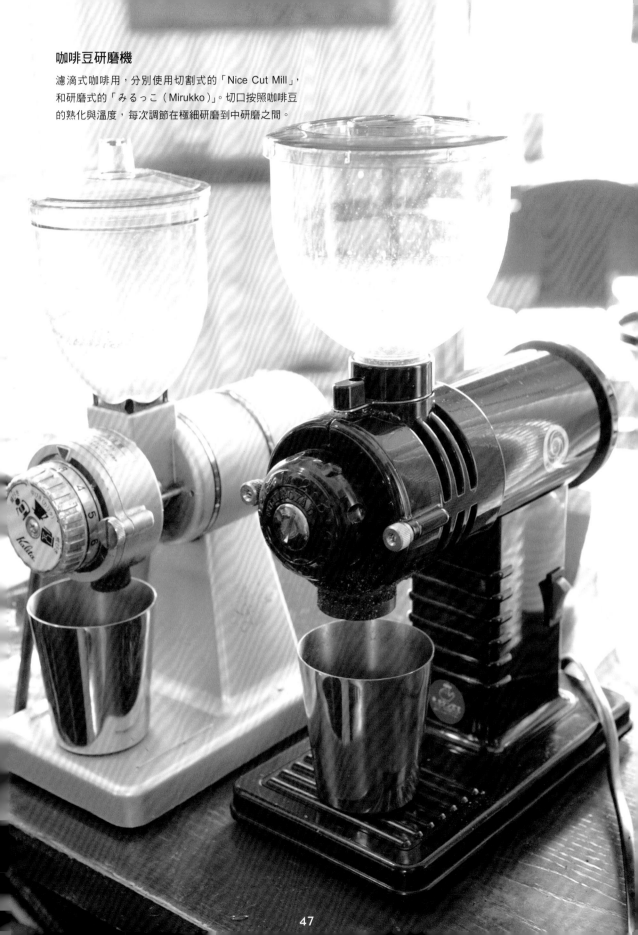

GUMTREE COFFEE COMPANY

■ 地址／東京都中央區新川2-14-2　■ TEL ／ 050(1379)1638

■ 營業時間／週一～週五7點30分～ 19點，週六11點～ 17點

■ 公休日／週日·國定假日

AT OUR PLACE...

WE ARE **REAL**

WE MAKE MISTAKES

WE SAY I'M SORRY

WE HAVE **FUN**

WE DO HUGS

WE DO LISTEN

WE DO LAUGHTER

WE ARE FAMILY

LIFE

Head Barista

大木森彦先生

Morihiko Ohki

PICK UP

CASE 03

GUMTREE COF

48

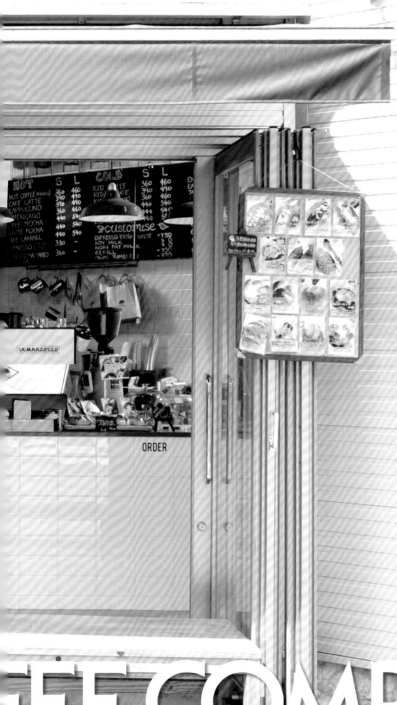

GUMTREE
COFFEE COMPANY

HOT	S	L	COLD	S	L
HOT COFFEE	360	460	ICED COFFEE	360	460
CAFE LATTE	340	410	ICED LATTE	340	410
CAPPUCCINO	360	460	ICED	440	540
AMERICANO					
CAFE MOCHA	440	540			
WHITE MOCHA	440	540			
CAFE CARAMEL					
ESPRESSO	330	—			
	360				

customise
ESPRESSO EXTRA SHOT +¥50
SOY MILK
NON FAT MILK
REFILL
OWN TUMBLER

ORDER

EE COMPANY

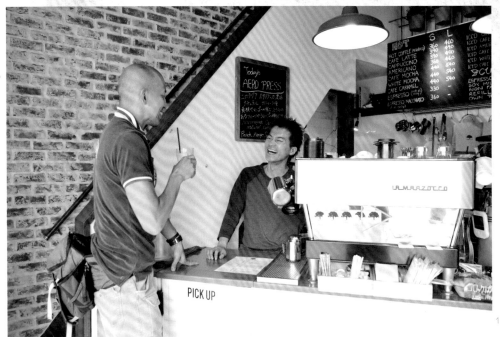

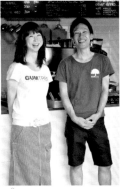

1_接待時保持適度的距離,態度親切自然。放學回家的小學生會來打招呼等,店裡總是一股親切的氣氛。2_販售位於浦安的麵包店「Piemonte」的約15種天然酵母麵包。也有販賣老闆的澳洲太太手作的烘焙點心。3_平日白天是以2人體制營運。員工身上所穿印有商標的T恤,是老闆在開業前所製作的。4_尋找濃縮咖啡機的新古品,約以70萬日圓的價格買下。

作為鎮上的咖啡站
實踐參與地方的融入

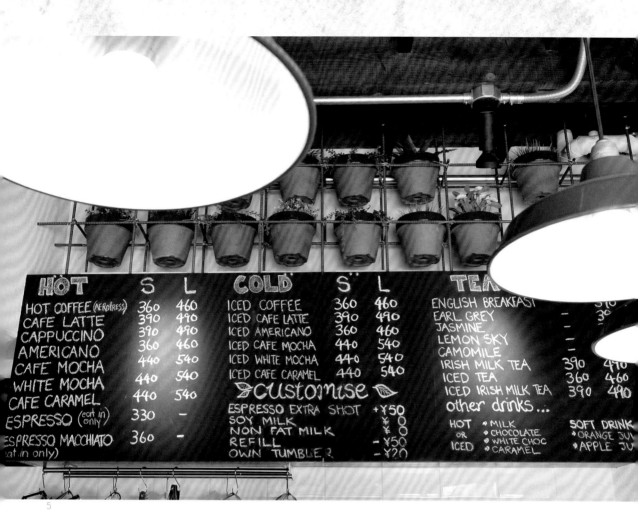

HOT	S	L	COLD	S	L	TEA		
HOT COFFEE (AEROPRESS)	360	460	ICED COFFEE	360	460	ENGLISH BREAKFAST		
CAFE LATTE	390	490	ICED CAFE LATTE	390	490	EARL GREY		
CAPPUCCINO	390	490	ICED AMERICANO	360	460	JASMINE		
AMERICANO	360	460	ICED CAFE MOCHA	440	540	LEMON SKY		
CAFE MOCHA	440	540	ICED WHITE MOCHA	440	540	CAMOMILE		
WHITE MOCHA	440	540	ICED CAFE CARAMEL	440	540	IRISH MILK TEA	390	410
CAFE CARAMEL	440	540	**customise**			ICED TEA	360	460
ESPRESSO (eat in only)	330	–	ESPRESSO EXTRA SHOT	+¥50		ICED IRISH MILK TEA	390	490
ESPRESSO MACCHIATO (eat in only)	360		SOY MILK	¥0		**other drinks...**		
			NON FAT MILK	¥0		HOT MILK / CHOCOLATE / WHITE CHOC / CARAMEL	SOFT DRINK / ORANGE JU / APPLE JU	
			REFILL	–¥50		OR ICED		
			OWN TUMBLER	–¥20				

5

2012年12月在東京・八丁堀的十字路口開業。
企圖成為像澳洲那種
在地區扎根的咖啡店，
以能夠輕鬆順路進來坐的攤位形式
提供高品質咖啡。
使用從個人烘焙家採購的咖啡豆
包含濃縮咖啡基本的飲品，
用愛樂壓沖泡的咖啡、季節飲品、
德國紅茶等，豐富的菜單令人期待。

1日平均客數為100人。大多是
上班族上門消費，平日外帶的
比率高達8～9成，週六反而店
內消費占7成。

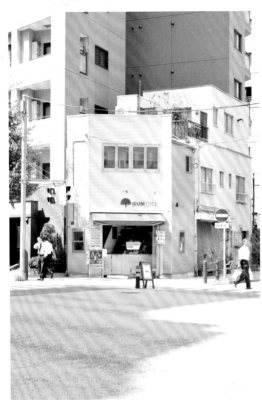

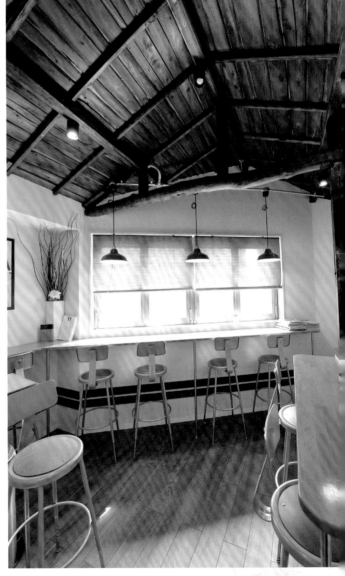

1_選在從地鐵八丁堀站走路5分鐘的轉角處。2_2樓店內掛上濃縮咖啡機的零件圖。大學唸工科的大木先生，自己動手維修機器。3_使用東京‧武藏小山『AMAMERIA ESPRESSO』的咖啡豆。店內也有秤重賣咖啡豆。4_2樓備有10席的咖啡店空間。雖然也考慮擺設沙發，但一想到午餐時間客人過於集中，便以席數為優先，改以高腳椅為主體。

5_準備用水與黍砂糖以1：1.5的比例熬煮的自家製黍砂糖糖漿和黍砂糖。溫和的甜味和咖啡非常搭配。6_為了讓外帶也好喝，嚴選不易使咖啡變涼的紙杯。使用內側隔著空氣層，芬蘭Huhtamaki公司的紙杯。7&8_每天準備不同的愛樂壓用的咖啡豆。直接倒進紙杯，防止溫度下降造成味道劣化。大約花2分鐘萃取。

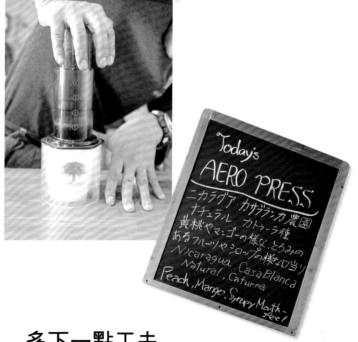

多下一點工夫
提供更加美味的咖啡

Head Barista
大木森彦先生
Morihiko Ohki

在『星巴克』、『Macchinesti Coffee』與『ig cafe』等多家咖啡店從事咖啡師與店舖營運管理等職務。才能獲得賞識，被拔擢為該店店長。

如同澳大利亞般，在地區扎根的咖啡店於日本重現

CASE 03

GUMTREE COF

建坪 4 坪・2 樓木造建築的店舖
一間重點擺在外帶的咖啡站

『GUMTREE COFFEE COMPANY』開在辦公大樓與住宅並存的東京・八丁堀。咖啡師大木森彥先生從企劃展開時便被賦予營運的重責大任。

大木先生從大學時代開始在咖啡連鎖店打工。他在『Macchinesti Coffee』與『ig cafe』磨練咖啡師的本領，從店舖營運管理到濃縮咖啡機的維修，進行眾多業務。之後，被認識的咖啡師引薦給該店老闆，成了店舖的負責人。

當時老闆的公司正在發展食品相關事業，這次是首次開啟咖啡事業，於是正在尋找能託付店舖營運責任的咖啡師。老闆曾經旅居澳洲，打算在日本重現當地的咖啡店。

「當時我未曾去過澳洲，老闆說想在這裡開一間道地的澳洲咖啡店，我沒有答應。但因為老闆表示：『希望在日本開一間像澳洲那樣在地區扎根的店』，

既然如此我想我也能辦到。」大木先生回顧往事如此說道。另外，並非只是趕流行，經營面也很嚴苛，關於金錢面確實詳談後，也是決定開這間店的主要原因。

已經決定好的八丁堀的物件，是屋齡50～60年的2樓木造建築，建坪僅僅4坪大。周邊除了辦公大樓，也有住宅和分開出售的大樓林立，人潮眾多、立地條件佳，儘管是狹小用地，租金卻很高。但是，大木先生看了一眼這個物件認為：「以攤位形式重點擺在外帶的話，估計將能合算。」

內部裝潢由老闆親自以澳洲的咖啡店和雜貨店為印象所設計。2樓確保約10席的咖啡空間，打造活用木紋的自然空間。大木先生也很喜歡內部裝潢，但唯一對咖啡櫃台要求變更。

「原先櫃台是一直線，動線設想成由幾位員工分擔工作。這種規模的店要有利潤，基本上能由一人營運的動線不可缺少，因此移動自來水管的位置，將櫃台變更為く字。」如此反映出自身堅持的店舖完成了。

FEE COMPANY

減少咖啡豆種類抑制成本
改成用創意咖啡增加菜單數量

　　該店由於「想成為任何人想到時都能輕鬆進來的店」這樣的想法，菜單除了咖啡以外也準備了紅茶、花草茶與汽水。實際的銷售數量咖啡占了8成，但為了因應各種客層的需求，安排了均衡的菜單內容。

　　然而，賣點終究是由熟練的咖啡師沖泡的精品咖啡。當日使用的咖啡豆，集中在從個人烘焙家採購的綜合咖啡與濾滴式咖啡用的單品咖啡共2種，兩者皆指定由中焙到略淺的烘焙方式。

　　「比起苦味強烈的深焙滋味，更希望大家品嘗比較沒烘焙的咖啡豆原本的滋味。習慣喝街頭巷尾深焙味道的客人說過：『這裡的咖啡味道很淡呢。』雖然也有提供現況主流味道的策略，但身為提供嗜好品的工作者，我認為還是應該提供沖泡的人所喜歡的味道，打從心底想推薦的味道。」

　　起初咖啡豆是從3家不同的烘焙業者採購，想打造成咖啡的複合店。即使同一國家的咖啡豆，也會因烘焙家造成風味差異，所以希望大家能夠嘗到。但是，因為以抑制商品單價、刪減成本為優先而放棄了。現在只從1家公司採購。

　　「設想每週使用10kg咖啡豆時，例如3種咖啡豆分別從不同的烘焙家採購，各個交易量減少便沒有運費免費的優惠。如此一來，1週數千日圓的運費，對經營造成沉重的負擔。因此，透過從1處烘焙家採購10kg，創造能交涉原價的狀況，選擇能節省運費使成本降低的合作對象。」

　　放棄能選擇咖啡豆的模式，改成與其他材料組合增加菜單的變化。比如說，使用紅豆萃取物的「紅豆拿鐵」，或以結冰的牛奶為基本製作的「冰凍拿鐵咖啡」等。透過每個季節的創意咖啡讓熟客不會感到厭膩，並期待各種美妙的滋味。

提供外帶也很好喝的咖啡，
提高供應速度的策略

　　咖啡站開幕後約過了2年，最近總算經營上了軌道。

　　「咖啡站的優點是，即使每坪單價高，平常無法下手取得的好地點，只要有5～10坪就能開店。不過，咖啡站的經營，需要提供外帶也很好喝的咖啡的策略。我們每次都在客人點餐後才研磨咖啡豆一杯一杯萃取，或是下工夫讓咖啡不容易變涼，藉此維持品質，加快提供速度，努力提高外帶比率。」大木先生說。

　　提升速度不只萃取技術，接待方式也很重要。

　　「午餐時間結束的時間帶，是客人最集中的時段。這種時候，聽到客人點餐，如果回一句：『還需要5分鐘時間。』與其讓客人只是空等，更能使心裡的負擔減少。必須有如此接待客人的素養。」

　　為了獲得利潤，建立能以少人數營業的體制抑制人事費，咖啡豆種類也減至最少企圖降低成本，但在開幕當時也曾失敗。為了推銷採購來的麵包，1天採購120～130個販賣。採購商品的原價率耗費80％，所以完全沒有提高利潤，在所有經費確定的2個月後才發覺。於是立即修正軌道，改成主打飲料的方向，之後幾乎不再低於損益分歧點。這種失敗也是在學習經營時一個不錯的經驗。

大木森彥先生開設『GUMTREE COFFEE COMPANY』之前

1995	學生時代在『羅多倫咖啡』打工6年
2000	在『星巴克』打工
2003	在『Macchinesti Coffee』打工
2004	在『Macchinesti Coffee』成為正式員工，當上麻布十番店店長
2007	在神戶‧大阪『ig cafe』擔任正式員工
2011	回到東京，在橫濱『caffe beanDaisy』擔任正式員工
2012	結識『GUMTREE COFFEE COMPANY』的老闆
2012.12	『GUMTREE COFFEE COMPANY』開幕並成為店長

該店在東京東區的生意蒸蒸日上。「現在是咖啡業界起步的時期。喝罐裝咖啡的人，開始喝超商的濾滴式咖啡，品味咖啡的方式也逐漸進步。往後希望能讓大家想要試試咖啡站的咖啡。」

店舖格局

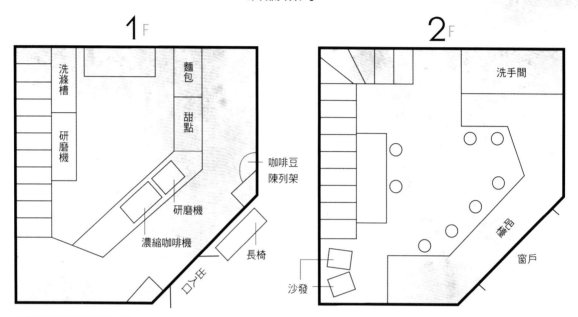

将濃縮咖啡機設在從馬路上可以看見的位置，當成咖啡店的標誌。儘管2樓狹窄也不覺有壓迫感，面向窗戶設置吧檯座位。

■ 開幕時間／2012年12月20日

■ 坪數‧座位數／8坪‧10席

■ 客單價／550～700日圓

■ 1日平均來客數／100人

■ 設計‧施工／甲田工業

■ 開業資金／650萬日圓

■ 開業資金明細／物件取得費200萬日圓
內外裝潢工程費300萬日圓　設備投資費150萬日圓

■ 主要菜單及價格／熱咖啡小杯360日圓、拿鐵咖啡小杯390日圓

給想開一家咖啡站的您
大木森彥先生的 ③ 個建議

① 如果想開咖啡站
要選在有外帶需求的地點

攤位形式的店需賣出更多杯數，所以地點的選擇很重要。
尋找物件時不僅要挑人潮眾多之處，也應留意挑選辦公區、
大公園附近等有外帶需求的地區。

② 追求咖啡的品質也很重要，
但也得確實學習經營方面的相關數字

店舖的經營重點在於人事費、租金、原價如何維持平衡？
若不瞭解這些數字貿然開店，即使原價率提高也不會察覺，
可能心裡只會疑惑：「為何資金不斷減少？」

③ 要事先想好
迅速的工作方式

咖啡站的價值，在於快速提供每1杯萃取的咖啡。
該如何一面維持品質，一面提升提供速度正是關鍵。
不僅萃取技術，也得瞭解接待客人的技巧。

「GUMTREE」
是代表澳洲的樹木。
如同鎮上四處可見的咖啡店，
融入人們的日常生活中。
要是在日本也能開這樣的店就好了。

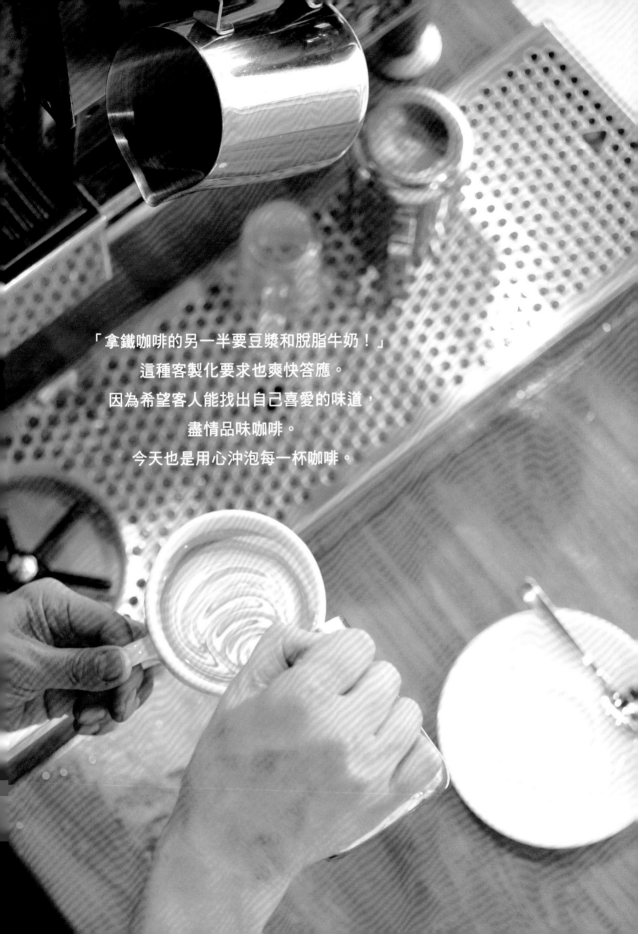

「拿鐵咖啡的另一半要豆漿和脫脂牛奶！」
這種客製化要求也爽快答應。
因為希望客人能找出自己喜愛的味道，
盡情品味咖啡。
今天也是用心沖泡每一杯咖啡。

熱咖啡
小杯

360 日圓

使用愛樂壓萃取。這一天是
採用巴西Sant'Elena莊園的
咖啡豆,特色是堅果的香味
與杏仁般的風味。經由淺煎
提出咖啡豆的滋味。

拿鐵咖啡
小杯

390 日圓

最受歡迎的拿鐵咖啡有牛奶
的自然甜味,和充分萃取出
咖啡豆香氣的溫和滋味。拿
鐵拉花並非用手的動作,而
是搖晃牛奶畫出圖樣的獨特
手法。

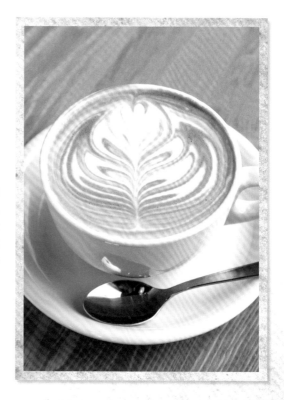

豆漿拿鐵
小杯

390 日圓

加入豆漿的客製化要求，並
未因此而加價。加豆漿時，
加熱後在水罐中輕輕攪拌，
隔一會兒再倒入就能畫出
拉花。

冰滴咖啡
小杯

360 日圓

20℃的涼水加入濃縮咖啡
用的咖啡豆粉末，放進冰箱
12小時慢慢萃取。藉由水
的溫度變化，產生不同於熱
咖啡的滋味。

濃縮咖啡機

LA MARZOCCO 公司的「LINEA」變壓式濃縮咖啡機。簡單容易操作,在『Macchinesti Coffee』工作時學會維修,迷上後繼續使用至今。

我愛用的
工作用具

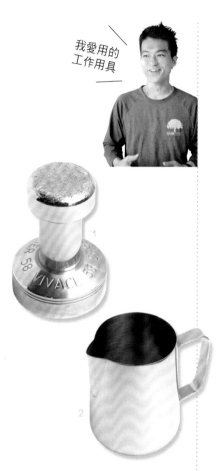

1 ### 填壓器

西雅圖的烘焙業者「Vivace」的 Ergo Packer。預防腱鞘炎的拿法用起來很順手。用了將近10年,把手上有倒粉末時碰撞造成的缺口。

2 ### 牛奶水罐

Update 公司的牛奶罐注入口前端帶有圓弧。「邊搖晃液體邊倒來畫圖樣,如果注入口尖銳液體倒不出來就無法畫好。」

研磨機

使用 MAZZER 公司的「KONY」。
咖啡豆溫度上升造成的摩擦熱較
少,不會減損味道這點很不錯。填
量時拉手動拉桿的聲音也算是咖
啡店的聲音,通常拉桿型不會附有
的計時器裝置也自己製作裝上。

愛樂壓

倒進杯子再移到紙杯,咖啡溫度會降
到60℃上下,因此用『東急手創館』的
壓克力筒裁成紙杯的高度當成台座使
用,就能直接濾壓到紙杯裡。

咖啡匙

去年造訪澳洲時,當地的咖啡師所贈送的。
輕巧好拿,仔細一看,充滿玩心的骷髏頭設
計也十分令人中意。在店裡用來試嚐濾滴
式咖啡的味道。

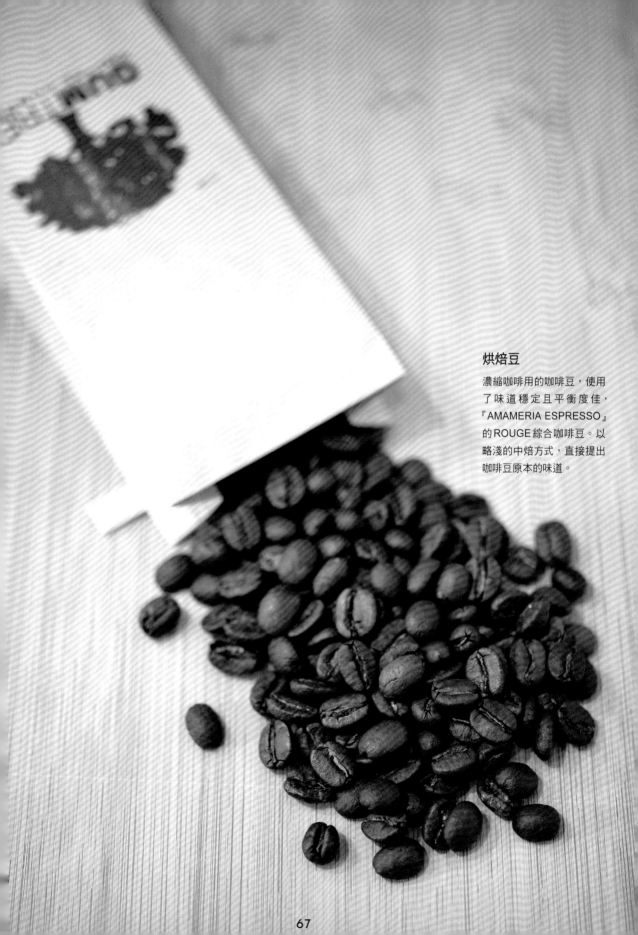

烘焙豆

濃縮咖啡用的咖啡豆，使用了味道穩定且平衡度佳，『AMAMERIA ESPRESSO』的 ROUGE 綜合咖啡豆。以略淺的中焙方式，直接提出咖啡豆原本的味道。

MENU

Drip Coffee	ドリップコーヒー	(H)
Americano	アメリカーノ	(H)
Caffe Latte	カフェ・ラテ	(H)
Cappuccino	カプチーノ	(H)
Flavor Cappuccino	フレーバー・カプチーノ	(H)
Espresso	エスプレッソ	
Apple Juice	秋田のリンゴジュース	
Affogato	アフォガート	
Ice Cream	アイスクリーム	
Applesso	アップレッソ	

老闆／烘焙師
木村 宏先生
Hiroshi Kimura

CASE 04

MICRO-LADY

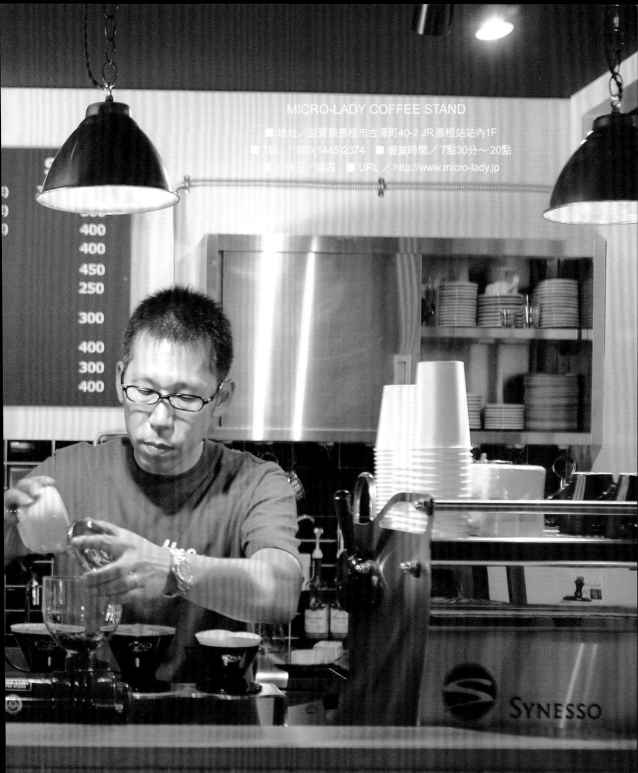

MICRO-LADY COFFEE STAND
■ 地址／滋賀縣彥根市古澤町40-2 JR彥根站站內1F
■ TEL ／080(1445)2374 ■ 營業時間／7點30分～ 20點
■ 公休日／週四 ■ URL ／ http://www.micro-lady.jp

400
400
450
250
300
400
300
400

SYNESSO

COFFEE STAND

從彥根最初的「COFFEE KIOSK」
提出「good coffee life」

1_店卡上大大地印出想傳達的訊息「good coffee life」。2_穿過車站剪票口搭電梯到1樓就在眼前。烘焙時連電梯內都充滿咖啡的香味。3_陳列店內入口的咖啡豆。量少立刻烘焙，經常保持新鮮的狀態。店裡使用的咖啡豆烘焙後熟化3天再使用。4_英國製粉公司的玩偶在收銀櫃台迎接客人。負責介紹每日替換的手沖式咖啡。5_由於客人表示：「不敢踏進店裡」，所以利用店舖前的柱子標示價格。「雖然概念一貫很重要，但是讓客人上門的工夫也不可缺少。」宏先生說。6_模板噴畫的先驅，舉世聞名的插畫家尼克·沃克（Nick Walker）先生光臨時所畫的插圖令人印象深刻。英國工廠所使用的工作台在研修班或實習班也大為活躍。

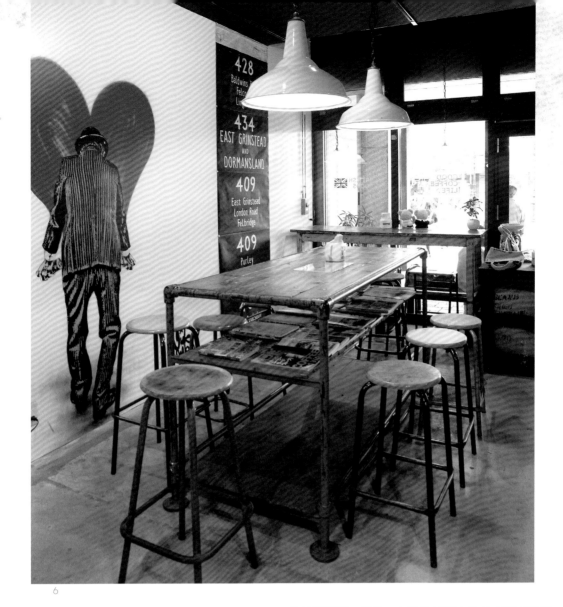

6

以貓為主題的店內吉祥物和寫
有「good coffee life」訊息的
看板，記上當天推薦的咖啡。

位於滋賀縣‧湖北，人口約10萬人的地方都市彥根。

2013年9月於其門戶彥根車站開幕。

每個國家與農園都味道相異的

果香咖啡令木村宏先生深深著迷，

為顧客提供強調單品咖啡的咖啡。

目標成為像車站的小賣店（KIOSK）一樣

那種能輕鬆踏入的店，

提供低價美味的咖啡。

並且傳達「當地未曾嘗過的味道」

和全新咖啡的魅力。

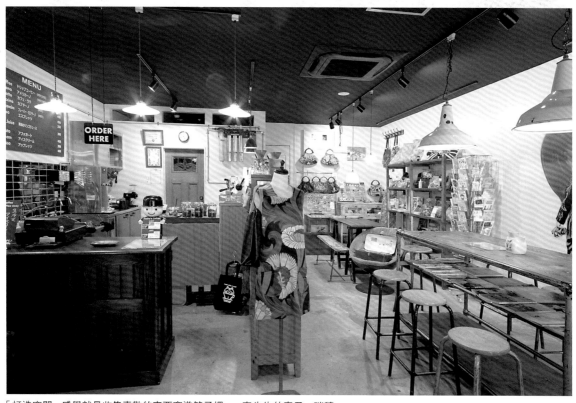

「打造空間，感覺就是收集喜歡的東西塞進箱子裡。」宏先生的妻子・瑞穗小姐說。店裡散落的英國古老用具醞釀出懷舊氛圍。

大型咖啡豆陳列架是60年代的英國年代物。木村夫婦在京都的家具雜貨店『70B ANTIQUES』看上，收集的用具之一。

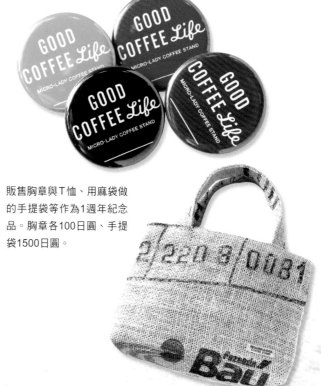

販售胸章與T恤、用麻袋做的手提袋等作為1週年紀念品。胸章各100日圓、手提袋1500日圓。

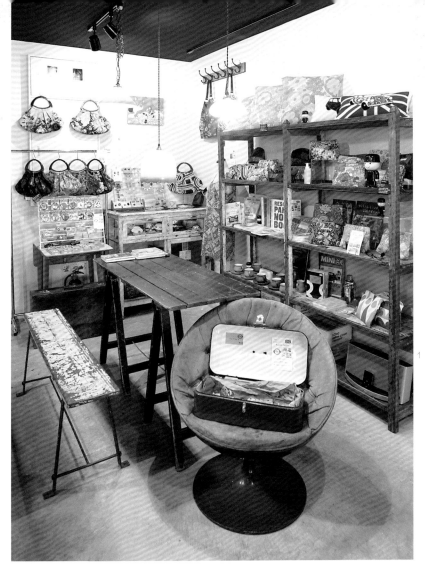

1_從接洽作家到進口販售都由瑞穗小姐一手包辦、負責的英國雜貨區。以時尚小物和文具為主。2_拿來放砂糖、攪拌棒和餐具的英國古物馬克杯與茶罐。可愛感使店內的氣氛柔和。3_木村夫妻很愛貓。萃取新鮮咖啡時，咖啡粉膨脹的樣子看起來像貓所誕生的角色「濾貓」。發展出小袋子和背帶等原創商品。

2

3

工藝品的氣氛
與古老的家具揉合

老闆／烘焙師
木村 宏先生
Hiroshi Kimura

1971年生，出身彥根。一面當上班族一面在富士珈機學習烘焙，離職後在「L'ecole Vantan」參加咖啡師課程。2013年9月，與妻子瑞穗小姐一起獨立開業。

讓咖啡融入人們的生活風格
並成為傳達精品咖啡與城市魅力的基地

CASE 04

MICRO-LADY

車站內的地點與營業狀態的便利性符合
成為貼近各個世代需求的店

「店的主題是『good coffee life』。可口的咖啡是客人的生活風格的一部分，希望這間店能像車站的KIOSK一樣，任何人都能輕鬆地進來坐坐。」木村宏先生說。

正如他所說，各個世代的人在車站進出。團體參訪的高中生、早上買咖啡的上班族、散步途中上門的老人，和來到車站環狀道路迎接家人的人，像利用得來速般順便消費，在店裡坐下來聊天的家庭主婦和從彥根城回來的外國觀光客也經常光顧。車站1樓的地點與咖啡站的便利性，完美搭配的光景在眼前展現。

藉由擺攤得到經驗和自信
為期一年準備實現獨立創業

宏先生之所以想把一直以來喜愛的咖啡當作職業，是因為自家附近開了一家自己烘焙的咖啡廳。之前在大型連鎖店購買的咖啡豆換成該店的咖啡豆，自學的萃取方式經店長提點後味道大為轉變。

「咖啡豆新鮮萃取時就會膨脹，沖泡方式也會使咖啡的味道改變。」他很感謝那位店長，之後開始追求美味的咖啡，「總有一天要把咖啡當成工作」這樣的想法也產生了。

數年後正值2012年。他工作23年的公司在徵求提早退休者。另一方面，家裡妻子瑞穗小姐從公司離職，決定從事一直想做的英國古老雜貨的進口販售。「想要兩個人一起做些什麼」、「40歲的現在，往後要做喜歡的事安身立命」，宏先生心裡這麼覺得。同時他得知「第三波」的活動，便開始構想獨立創業。他抓住可以將退職金當成開業資金的機會，立刻報名富士珈機的烘焙研修班。

「得知第三波的時候，我心想若能在彥根開一家咖啡站，由少人數經營，提供手沖式或濃縮咖啡機的咖啡，便能成為獨樹一格的店家。咖啡是每天喝的嗜好品，任何人喝到美味的咖啡時心情都會變好。我從咖

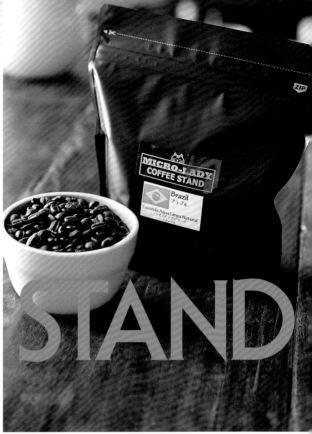

COFFEE STAND

啡的日常性感受到魅力。不過，既然要做自家烘焙必須是絕對條件，於是我立刻開始學習烘焙。」宏先生說。

離職後每週一次到東京專門學校上課。學習咖啡師的技術，上完課就去逛第一線的咖啡站、咖啡館和咖啡豆專賣店。

另一方面，在居住地每逢假日便趁著活動擺攤。一開始一面販賣瑞穗小姐採購的進口雜貨，一面請客人試喝在烘焙研修班烘焙的咖啡。不過，不久就掛出決定的店名『MICRO-LADY COFFEE STAND』，開始販售咖啡豆與濾滴式咖啡。

「在活動中收集到的顧客意見變成了我的財產。感覺獲得了各種意見，才決定了自己的味道。」

同時進行尋找的物件是在南彥根車站站內2樓的地點。遇到這個物件令宏先生覺得：「想要開一間像咖啡的KIOSK！」在烘焙研修班時他雀躍不已地想著：「提供依國家與農園而有不同的單品咖啡的咖啡站」、「像KIOSK的咖啡店」、「自家烘焙豆以手沖式及濃縮咖啡機萃取的品項」，在當時具體的概念便已成形。

不過，物件契約因諸般緣由最後告吹。於是便在其他車站站內尋找替代地點，而房屋仲介公司提出的，就是彥根車站1樓現在這個地點。儘管比預定的開業時間大幅延遲，卻是主要車站的好地點。除了當初估算利用車站通勤、通學的目標客層，觀光客也成了目標，真是令人高興的失算！

大陸的差異所構成
著重在單品咖啡的咖啡

菜單以「輕咖啡」、「黑咖啡」2種每日輪流提供的手沖式咖啡，和使用巴西咖啡豆的濃縮咖啡飲品為主軸，當成軟性飲料的蘋果汁，甜點只提供阿芙佳朵與香草冰淇淋。另外，從近郊的點心專賣店採購烘焙點心或甜甜圈等可搭配咖啡的點心類。

咖啡著重在單品咖啡，販賣咖啡豆的咖啡平時準備約8個種類。

「品嘗咖啡豆特性的方法，準備了用濃縮咖啡機萃取

的濃縮咖啡飲品、透過濾滴後的順口滋味，希望客人能感受各國不同的滋味而準備的手沖式咖啡。手沖式咖啡每日替換，可讓客人每次光臨都能品嘗不同的滋味，也能防止耗損。」宏先生說。

為了讓客人觀看烘焙的過程，每天頻繁地烘焙1.2 kg也是該店的特色。8種咖啡豆由非洲、中美洲、南美洲、亞洲等大陸的差異所構成。宏先生的最愛，店裡固定販售「衣索比亞耶加雪夫」、「巴西清水莊園去果皮日曬」、「印尼藍湖曼特寧」這3種，剩下5種考量不同國家與香味的差異而採購。有時也採購相同國家但精製方法不同或不同農園的咖啡豆，並且推薦客人品嘗比較。

另外，收費系統也有所堅持。「因為是KIOSK的概念，所以速度很重要。都是整數的價格，並且含稅，濃縮咖啡飲品的容量也都只有雙份濃縮咖啡萃取的中杯。」主要價位設定在300日圓～400日圓。

正因是地方都市才能辦到
身為城市魅力發送基地的功能

創業後，沒想到有許多高齡顧客光臨。「由於缺乏對咖啡站營業情況的理解與認知，像是被要求食物菜單、客人反映桌椅太高很不好坐，再再感受到經營咖啡站的困難。」瑞穗小姐說。然而，概念卻毫不妥協，而是在店裡設置好坐的長椅來對應。「重點是即使碰壁也抱持信念毫不偏移。」宏先生也如此表示。

現在他們的態度獲得認同，也感受到迴響。

木村 宏先生開設『MICRO-LADY COFFEE STAND』之前

1990.4	進入製造業公司
2012.7	公司徵求提早退休者
2012.8	開始參加富士珈機的烘焙研修班
2012.9	在活動中開始販售在研修班烘焙的咖啡豆
2012.10	離職後開始在「L'ecoleVantan」上課
2013.7	簽下彥根車站站內的物件
2013.9	『MICRO-LADY COFFEE STAND』開幕

「一開始淺煎的果香咖啡不被接受，如今卻有許多客人迷上這種咖啡，真的很值得。今後也會藉由讓客人品嘗比較的菜單和咖啡匙工坊，創造更多讓大家認識咖啡的機會。」宏先生說。

另外，「正因是在地方都市開咖啡站，因此得以成為唯一的存在，同時對於難以遇見精品咖啡的人也能成為入口。我認為在彥根這麼做是有意義的。身為位於城市入口的店，我想傳達出彥根的魅力。」不只咖啡的魅力，也讓城市更為興盛。

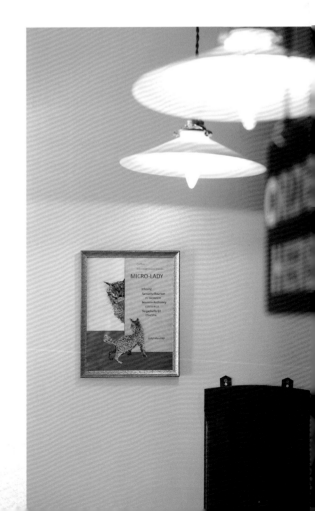

店舗格局

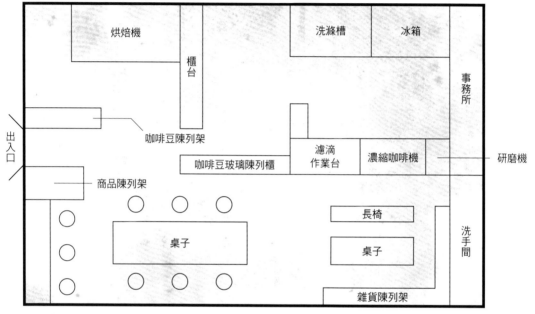

在入口陳列咖啡豆的瓶子，烘焙機設置在收銀櫃台旁，展示自家烘焙的咖啡。為了對應複數來客，雜貨區也設置了桌子＆長椅。

■ 開幕時間／2013年9月22日

■ 坪數‧座位數／16坪‧10席～13席　■ 客單價／500日圓

■ 1日平均來客數／100人～120人

■ 設計‧施工／Papa Maman House（股）

■ 開業資金／1500萬日圓（自己準備500萬　借貸1000萬）

■ 開業資金細目／專門學校等學費200萬　內外裝潢費520萬

機器類620萬　用具‧器具費100萬　其他60萬

■ 主要菜單及價格／濾滴咖啡小杯350日圓、

卡布奇諾400日圓、濃縮咖啡250日圓

給想開一家咖啡站的您
木村 宏先生的 ③ 個建議

① 瞭解烘焙，從失敗中學習

像烘焙研修班等，調查能接觸到烘焙機的研修班，先去體驗看看。
即使不是自家烘焙的店，瞭解烘焙過程再賣咖啡，
和並不瞭解的狀況下，販售方式與想法都會有差異。

② 概念、商品、價格⋯⋯
思考不偏離主軸

經常回顧「真正想做的事是什麼？」重點是經營別偏離主軸。
如果偏向追求利益，即使當下能夠克服困境，也多半不是令人滿意的結果。
只要不偏離，一定會有一路相隨的支持者。

③ 調度資金時要徹底利用當地的
工商會議所或行政資助制度！

該店是從市府網頁獲得資訊，前往工商會議所
瞭解縣市的資助制度，並加以利用。
雖然調度資金很困難，但是先諮詢看看。別擱著不用！

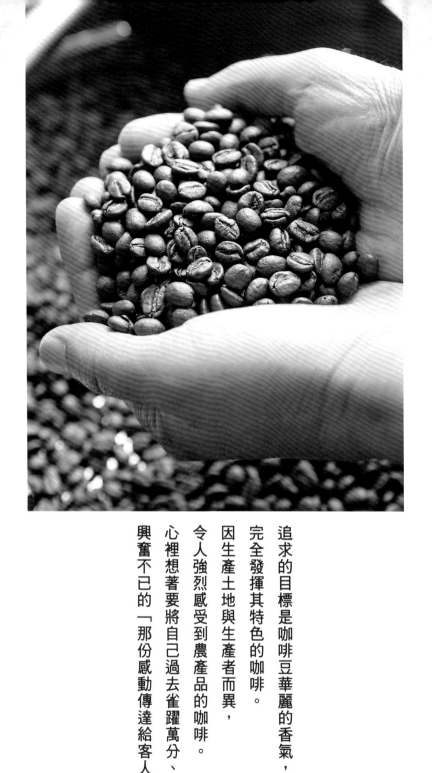

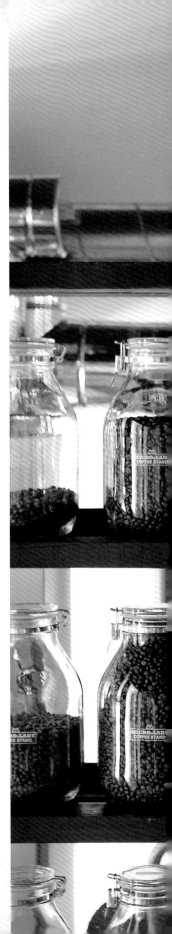

追求的目標是咖啡豆華麗的香氣，
完全發揮其特色的咖啡。
因生產土地與生產者而異，
令人強烈感受到農產品的咖啡。
心裡想著要將自己過去雀躍萬分、
興奮不已的「那份感動傳達給客人」。

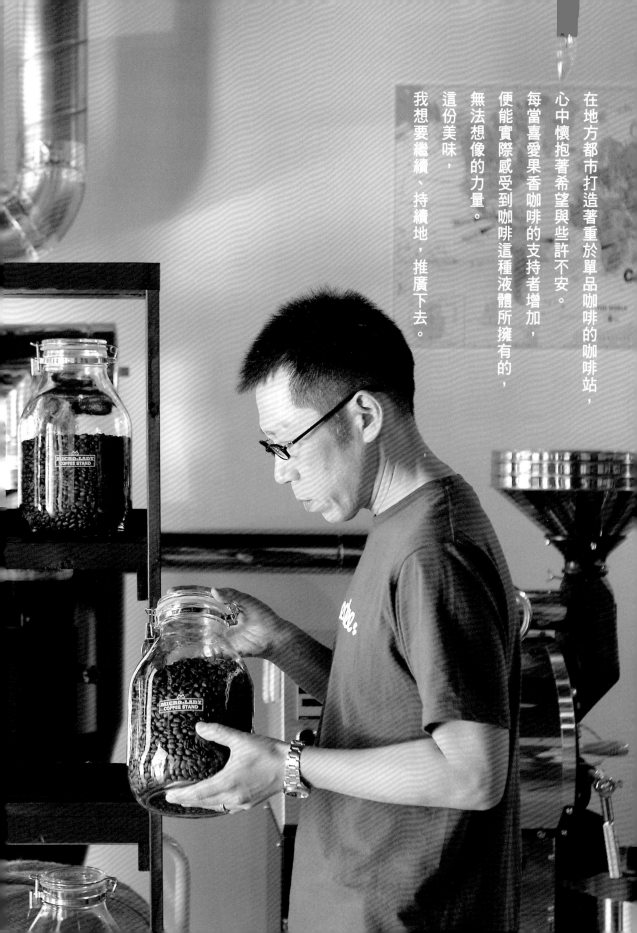

在地方都市打造著重於單品咖啡的咖啡站，

心中懷抱著希望與些許不安。

每當喜愛果香咖啡的支持者增加，

便能實際感受到咖啡這種液體所擁有的，

無法想像的力量。

這份美味，

我想要繼續、持續地，推廣下去。

Appresso

400 日圓

濃縮咖啡雙份與秋田縣產
蘋果汁組合的原創飲料。蘋
果汁100％濃縮的甜味與咖
啡口感意外地搭配，多汁的
口感與咖啡的餘韻令人驚
豔。在口耳相傳下，變成夏
季的暢銷商品。

拿鐵咖啡

400 日圓

不輸100％生牛奶的濃郁，
咖啡豆特別選用巴西產。牛
奶的甜味與咖啡的可可口
感，留下如同堅果的芳香餘
韻。

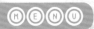

濾滴咖啡
中杯

400 日圓

甜甜圈

250 日圓

從8種單品咖啡提供每日不同的「輕咖啡」、「黑咖啡」共2種。若是「輕咖啡」咖啡豆使用29g,「黑咖啡」則使用26g,花2分半萃取300ml。從滋賀縣多賀町的『wakkaya』採購使用全麥麵粉製作的甜甜圈,只有在週日限定販售。

濃縮咖啡

250 日圓

採訪時使用的是「巴西 Fazenda Agua Limpa莊園」的咖啡豆,特色是如黑巧克力般的甜味,和堅果般的芳香餘味。填入21g的咖啡粉,花25～27秒萃取40ml,以雙份濃縮咖啡的 Ristretto (※註)提供。

註:Ristretto,濃縮咖啡的一種。Ristretto有著濃度更高的味道,因為其在粹取咖啡的過程中,使用雙份的咖啡粉量但只保留前段的部分,大約是一半或稍多。

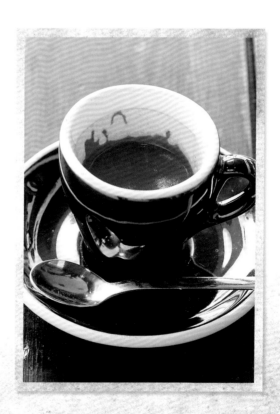

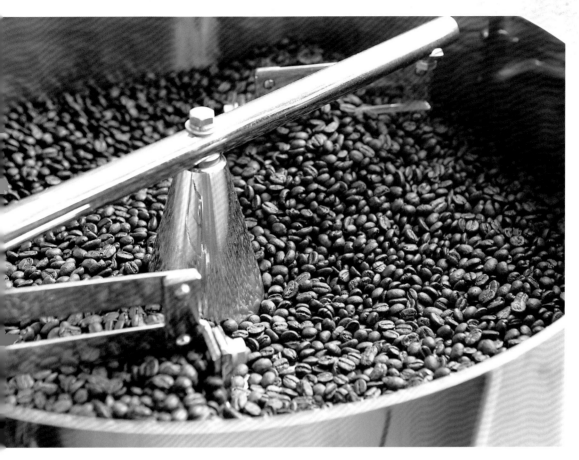

烘焙機

富士皇家的直火式烘焙機3kg內鍋整組全新
購入。瓦斯噴槍增加到9支提升火力。「雖
然也有容易燒焦、顏色深淺不一的一面，卻
能讓滋味更複雜、使味道呈現立體感。」
宏先生說。每天烘焙約6批各1.2kg。

我愛用的
工作用具

1　濃度計 PAL-COFFEE

ATAGO 的口袋型咖啡濃度計，咖啡滴到上方中央的鏡片部分，可將水分以外的成分
化為數值。由於能將萃取濃度數值化，可以不只憑感覺，也能藉由數值掌握味道。

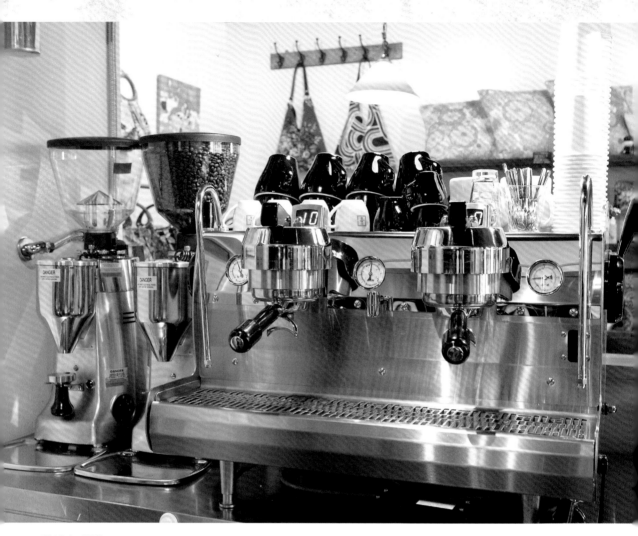

濃縮咖啡機

「我喜歡那像是老舊美國汽車的粗獷結構」由於這樣的視覺外型、完全手動式、優異的性能,而採用了 Synesso 公司的「Hydra」變壓式。

2 **手柄型濾碗**

　　VST 的手柄型濾碗是愛用的器具。雙份濃縮咖啡的萃取一般使用約15g的咖啡豆,在店家則是使用20g的手柄型濾碗填入21g的咖啡粉。

3 **填壓器**

　　使用 DCS 獨創的 RB 平底填壓器。由於「想要毫無縫隙地按壓消除不平均」的想法,選用可完美搭配濾器把手,口徑58.5。

濾杯架

工業設計風,令人喜愛的
濾杯架,排上濾杯萃取。
萃取器具使用以前用慣的
KONO,可萃取出穩定紮
實的味道。

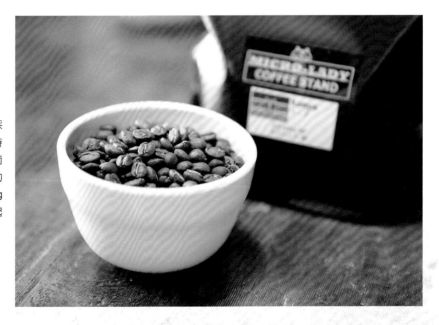

烘焙豆

從 WATARU(股)採
購限定精品咖啡,平時
販售非洲、中美洲、南
美洲、亞洲不同產地的
8 種 單 品 咖 啡。100g
販售價格從540日圓起
跳。

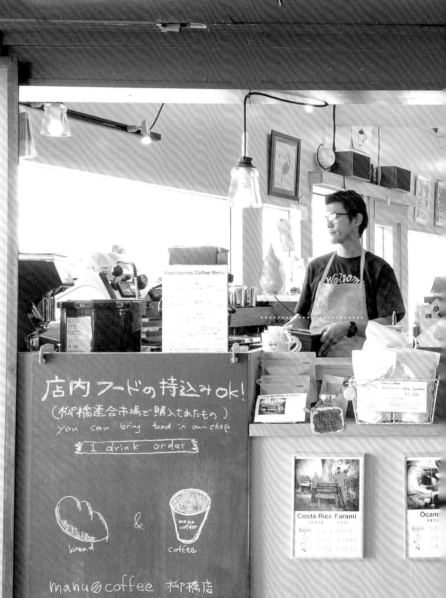

店内フードの持込みOK!
（柳橋連合市場で購入されたもの）
you can bring food in our shop
1 drink order

bread & coffee

manu coffee 柳橋店

open close
7:00 ~ 20:00 / MON - SAT

manu coffee
柳橋店

manu coffee 柳橋店

■地址／福岡縣福岡市中央區春吉1-1-11　■TEL ／ 092(725)8875
■營業時間／7點～ 20點　■公休日／週日
■URL ／ http://www.manucoffee.com/

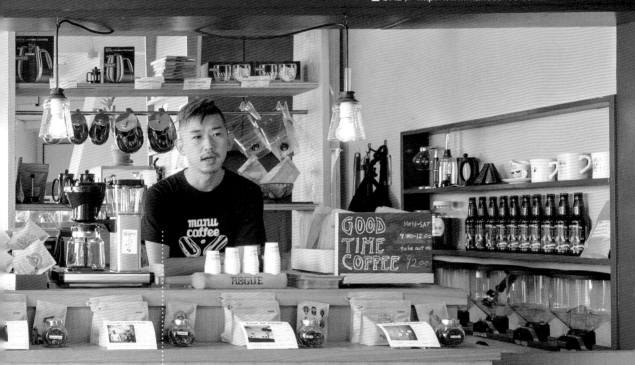

Nicaragua Buenos Aires Maragogype
ニカラグア　ブエノ・ハ　アイレス農園　マラゴジベ種
100g ¥680
250g ¥1350
500g ¥2360

Kenya AA Kiangoi
ケニア　キアンゴイ　AA
100g ¥900
250g ¥1800
500g ¥3150

Costa Rica El Rosario
コスタリカ　エル・ロサリオ農園
100g ¥760
250g ¥1520
500g ¥2660

老闆
西岡總伸先生
Soushi Nishioka

散發符合「博多的廚房」的輕鬆感
豪放不羈地享受咖啡的市場一角

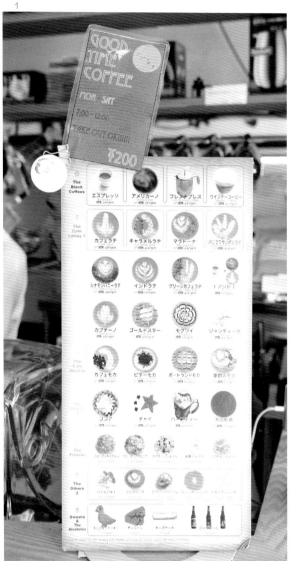

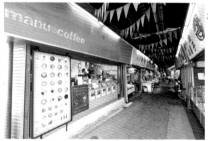

1_推出附圖片的菜單讓中高齡者也能一目瞭然。一邊詢問喜歡哪種口味,一邊仔細說明商品的員工的態度給人良好印象。2_店內2樓的咖啡空間。食物菜單較少,所以可以攜帶在市場購買的食物。可以邊觀賞流過附近的那珂川邊悠閒地度過。3_店鋪面向柳橋聯合市場。拆掉市場那一側的牆壁,配合基本上面對面販售的市場風格。4_可看到咖啡師萃取過程等工作的廚房空間。

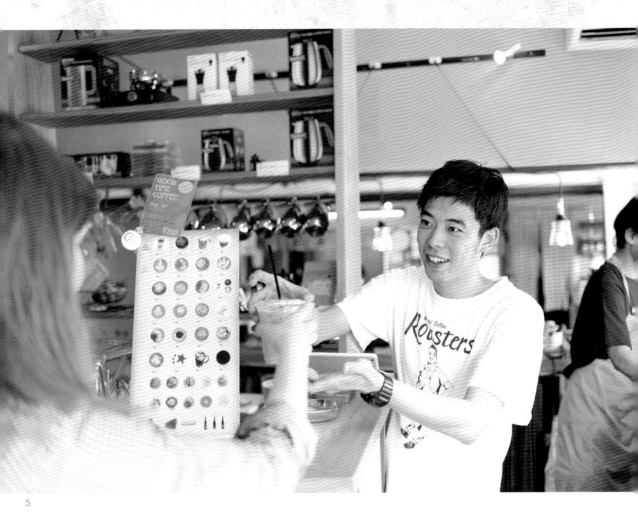

5

由2003年創業的『manu coffee春吉店』開始，

2010年開設自家烘焙工廠『ocami coffee roasters』，

在迎向10週年階段的2013年『manu coffee柳橋店』開幕。

以精品咖啡為主軸，

現在展開春吉店、大名店、柳橋店等3家店舖。

春吉店、大名店是連深夜都能品嘗咖啡的店而受到喜愛，

位於市場中的柳橋店則吸引了觀光客與當地的中高年齡層。

配合當地民情的風格，使它成長為

代表福岡的精品咖啡專賣店。

拿鐵咖啡所使用的牛奶是「高梨北海道3.6牛乳」。焦糖拿鐵的焦糖也是向市內的焦糖菓子專賣店『caramelange』特別訂購等，在細節部分有獨特的堅持。

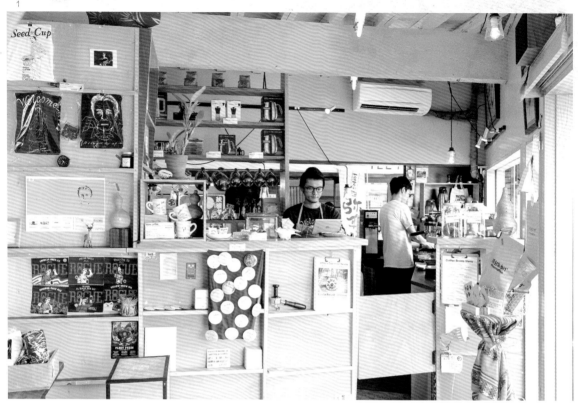

1

2

3

4

1_1樓兼具效率與展示的工夫令人印象深刻。在通往2樓的樓梯下方設置長椅，連死角也巧妙地活用。2_可在自家輕鬆享受精品咖啡的掛耳式咖啡包1個售價180日圓。10包裝特價1500日圓，非常划算。外盒也很時尚，當成伴手禮送人，對方一定會喜歡。3&4_在雜誌與音樂各方面非常活躍的平野暢達先生所設計的馬克杯售價1890日圓，原創商品十分充實。

5_蓋了「博多土產」圖章的試喝用杯子。6_在柳橋店也努力販賣咖啡豆，面向市場的櫃台設有試喝區。平時販賣5種咖啡豆，全都可以試喝。7_外牆懸掛「博多土產」的招牌，意識到觀光客客群。使用手寫式日式風格的字體，充滿了玩心。8_咖啡豆準備單品咖啡4種，原創綜合咖啡1種。100g售價630日圓～900日圓，價格依種類而有不同。對於各種咖啡豆的味道寫有詳細說明的板子也倍感親切。

5

6

「博多土產的選項也有咖啡」
賣點是不落俗套的意外性與獨特的感性

7

8

老闆
西岡總伸先生
Soushi Nishioka

大學畢業後當過餐飲店業務，此時遇見『Portland Roasting Cafe』。同一時期發現對咖啡很感興趣，在26歲獨立，開設『manu coffee』。目前以經營為主，也從事烘焙。

若想在決定踏入的世界裡生存
連偶然、碰巧，都能成為自己的武器

CASE 05

manu coffee
柳橋店

儘管從一切為零的地點開始，
卻直覺這是個商機，方向也變得明確

「我的長處是『碰巧』與『偶然』。」

西岡總伸先生一開口就這麼說。大學畢業後，他在酒吧等各式餐飲店工作，遇見福岡・春吉的『Portland Roasting Cafe』成了轉機。

「轉戰各家餐飲店，最後我來到『Portland Roasting Cafe』。約有2年的時間，我在老闆身邊學習咖啡。雖然印象有些模糊，不過當我開始想『把咖啡當成職業過日子』的時候正值2003年，老闆突然回到美國，在接手『Portland Roasting Cafe』的形式下，開啟了『manu coffee』。」

決定獨立的當時，西岡先生才26歲。

「我是個連杯測也不懂的年輕人。如今回想起來，我的知識與技術並未達到可以獨立的水準。不過，當時推動我的力量，是我在『Honey咖啡店』遇到的精品咖啡。比起味道之類的，『竟然有這種咖啡！』給予

我很大的衝擊。雖然一切從零出發，但我直覺精品咖啡是個商機，方向也因此變得明確。」

儘管明白不符合原價率，但還是以精品咖啡為主軸，在1號店春吉店之後，幾乎同一時期開了2號店舞鶴店。

「比起營業額，想讓大家知道精品咖啡魅力的想法更為強烈。不僅像法式濾壓咖啡或濃縮咖啡等活用咖啡豆特色的菜單，在拿鐵等特色型也投入心力，希望成為廣泛客層光顧的店。」

如今以經營為主，幾乎不站在店頭的西岡先生，創業當時每天都以咖啡師的身分持續顧店。獨立後也曾在其他咖啡專賣店一邊打工一邊學習。這樣的日子持續3年，與杯測的經驗成比例般，這個時期對於萃取的判斷能力也提升了。意識自然而然地轉向烘焙這個方向。

觀察需求與消費的平衡
從自家烘焙開啟全新展望

身為咖啡師瞭解理想味道的感覺，但由於缺乏烘焙

技術，沒辦法明確地傳達給烘焙家，使西岡先生經常感到著急。在這樣的苦悶日子中，他開始思考自己必須從咖啡生豆開始處理。

在第3年有過自己烘焙的想法，可是不僅進行烘焙的場所與機材，採購咖啡生豆的管道等該解決的問題堆積如山。

「獨立5年後，我試著聯繫現在也有往來的商行，對方表示：『我可以批發精品咖啡給你們。』趁此機會我開始認真打造可以自家烘焙的環境。」

接著2年後，2010年7月設立了烘焙工廠『ocami coffee roasters』。地點位於春吉店附近的舊批發街。雖是建了公寓的區域，但建築物並不密集，進行烘焙在環境方面並沒有問題。「關於烘焙真的是在摸索。一邊從批發咖啡豆給我的商行與諸位前輩獲得建議一邊持續，如今總算提升到可以接受的品質。雖然我也從事烘焙，但主要的烘焙家是從創業當時就在的前咖啡師。和專門從事烘焙的專家相比，我經常失敗，不過累積3、4年的經驗後，也逐漸抓到了訣竅。覺得烘

焙後的咖啡豆『這很難萃取』，能與萃取後的印象連結，是累積了咖啡師經驗的我們特有的強項。」

藉由開設烘焙工廠，也開啟了全新發展。「既然啟用了工廠，相對於烘焙豆的生產量，得提高消費量才行。結果，也成了開設新店面的機會。」

並且，在2011年大名店開幕。隔年舞鶴店由前員工接手，2013年7月3號店『manu coffee 柳橋店』也開業。

從先驅培育的土壤
傳達精品咖啡

『manu coffee 柳橋店』位於稱為「福岡市民的廚房」的「柳橋聯合市場」一角。除了鮮魚店與蔬果店，還有海鮮蓋飯頗受歡迎的餐館櫛比鱗次，有不少來自外縣市的觀光客。

我也曾想過能否將咖啡變成福岡的觀光資源，讓柳橋店變成觀光客的首要目標。我徹底進行現場調查，結果，相信人潮聚集的地方買賣就會成立的直覺而決

木村 宏先生開設『MICRO-LADY COFFEE STAND』之前

2001.5	East Meets West Company Japan（有）設立
2003.9	現今1號店『manu coffee春吉店』開幕
2003.10	2號店『manu coffee舞鶴店』開幕
2010.9	自家烘焙工廠『ocami coffee roasters』設立
2011.5	現今2號店『manu coffee大名店』開幕
2012.10	『manu coffee舞鶴店』由『Moment Coffee』接手
2013.7	現今3號店『manu coffee柳橋店』開幕

巴西的弦樂器「Cavaquinho」。在
『manu coffee』會定期舉行現場
表演等，演出搭配咖啡的音樂。

定開店。並非市場內側，而是連接藥院與博多的住吉通外側，這也成了決勝手段。這個地點可望往來住吉通的商務人士前來消費。但是開幕之後，在市場工作的人們和每天來購物的中高年齡層等，原本並未期待上門消費的顧客卻意外地多。即使他們並未明確瞭解精品咖啡的定義，我也實際感受到這份美味滲透到廣泛的世代。

「現在我們能夠持續這個風格，都是多虧前輩們在福岡培養了讓精品咖啡扎根的土壤。對於那些踏實地為活動盡力的先驅們，真是有說不盡的感謝。」

柳橋店和其他店相同，推出濃縮咖啡和卡布奇諾等20種以上的菜單，對應客人廣泛的需求。其中尤其受到好評的，就是從早上7點到中午12點限定的「美好

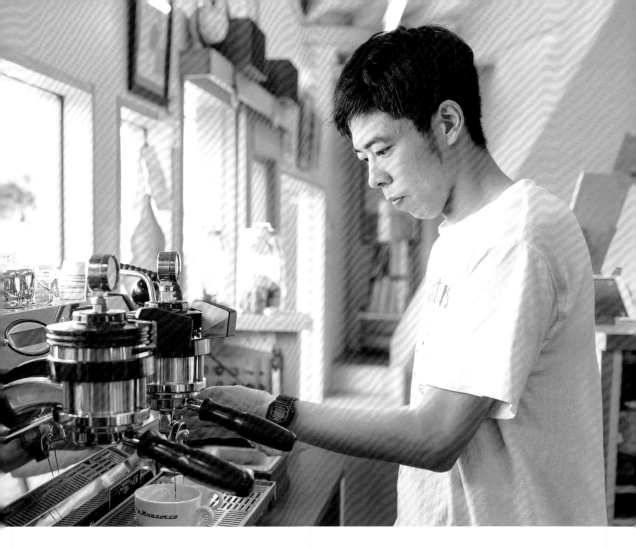

時光咖啡」。單品咖啡與原創混合咖啡等4、5種咖啡豆每月輪流提供的咖啡，1杯200日圓的漂亮價格正是受歡迎的理由。

另外，外牆高掛的「博多土產」的招牌，面對拆除牆壁的市場的櫃台等，柳橋市場獨有的店面構造也令人印象深刻。店舖的設計由西岡先生、設計師和擔任店長的杉浦豪太先生等3人進行。尤其以每天顧店的杉浦先生為主構思的廚房格局更是傑出。

「約1.5坪的狹小空間很窄，可是廚房中央設置的貯存區非常好用。不管從哪邊都容易拿取用具，而且掛在吊杆上的用具類是個吸引目光的機關。這活用了西岡的點子。」杉浦先生說。

最後西岡先生說：「請看看這個。」並拿出樂器。「這是前一陣子造訪生產國巴西時取得的樂器『Cavaquinho』。碰巧當地的交易廠商社長是位收藏家，他介紹我一間不錯的樂器店。我們聊樂器的話題聊得很熱烈，這次拜訪生產國有很大的收穫呢。不知道哪些事能串起人與人的關係，所以很有趣。能躺著彈的大小也很不錯喔。」他開心地笑著說。

「運氣」與「時機」，當然也是有的。不過，對任何事都有興趣，極力追求的態度所產生的「邂逅」，才是『manu coffee』具備的強項。

店舖格局

2F

長椅

WC

吧檯

長椅

吧檯

1樓以點餐櫃台和販售空間為主。將物件原有的樓梯當成長椅活用等，內部裝潢盡量不花錢。牆壁油漆也是由員工親自動手。

1F

長椅

商品陳列架

櫃台

架子

掛耳式咖啡包陳列架

濃縮咖啡機

咖啡豆販賣・試喝區

點餐櫃台

市場通道側

人行道側

出入口

製冰機

研磨機

■ 開幕時間／2013年7月1日

■ 坪數・座位數／12坪・18席（2樓建築）　■ 客單價／680日圓

■ 1日平均來客數／80～90人

■ 設計・施工／Lentement（股）一級建築士事務所

■ 開業資金／612萬3191日圓

■ 開業資金細目／物件取得費75萬8550日圓

內外裝潢工程費315萬　設備投資費221萬4641日圓

■ 主要菜單及價格／濃縮咖啡300日圓

法式濾壓咖啡480日圓，拿鐵咖啡480日圓

給想開一家咖啡站的您
西岡總伸先生的 ③ 個建議

① 必須有扛起最低風險的心理準備。
設備投資別小氣，挑選可長久使用的東西

想開一間自己的店，一定會伴隨風險。
像萃取咖啡的機器，這種長久使用的東西，
該花的錢絕不能省。

② 雖是老生常談，但堅持就是力量。
重點不是開店這件事，而是永續經營

雖然不是感受到什麼美德，但「堅持就是力量」。
希望哪些客人光臨、開店後的營業目標等，
要確實擁有開店後的願景，並且努力經營才是重點。

③ 小心咖啡因中毒。
凡事不可過度！

經營咖啡店，每天一定會喝一杯咖啡。
因為喜歡所以不以為苦，但要注意別喝太多。
有健康的身體，才能持續從事喜歡的工作。

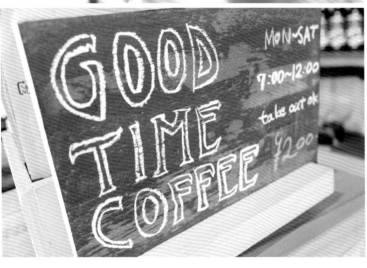

正因是「福岡市民的廚房」，才形成這種風格。

我們遇見了在市場工作的人與當地的居民，這個可以學到做生意的基本的環境。

這肯定是，在其他地方無法獲得的經驗。

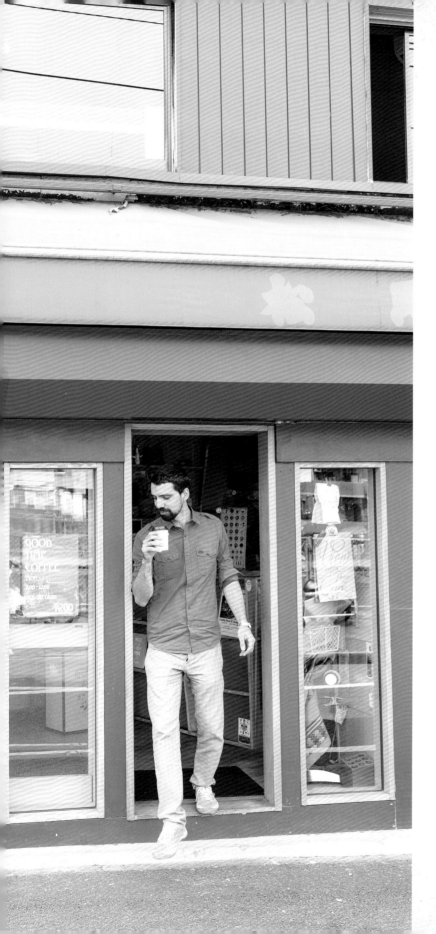

在「碰巧」與「偶然」的相助下，才得以有今日。

在福岡培養精品咖啡的土壤，

不忘對先驅們滿懷感謝，邁向全新的階段。

信步走進咖啡店，享受一杯咖啡。

希望這能成為點綴生活的色彩。

拿鐵咖啡

480日圓

嚴選「高梨北海道3.6牛乳」
襯托精品咖啡的味道。淡淡
的牛奶甜味非常怡人。濃縮
咖啡由 LA MARZOCCO 公
司的「strada EP」變壓式咖
啡機萃取。

起司蛋糕

300日圓

具厚重感的烘烤類起司蛋
糕。濃郁的滋味與咖啡非常
搭配。此外，甜點準備了餅
乾和巧克力豆司康。

美好時光咖啡

200 日圓

每月輪流提供單品咖啡、原創綜合咖啡等4、5種咖啡豆。是7點〜12點限定的超值咖啡。為每天一大早就在市場工作的人休息時增添色彩。也可以外帶。

濃縮咖啡

300 日圓

系列店之中，只有柳橋店才能嘗到單品咖啡的濃縮咖啡。圖中使用「哥斯大黎加法拉蜜莊園」的咖啡豆，特色是令人聯想到花朵、紅蘋果、杏仁的風味。

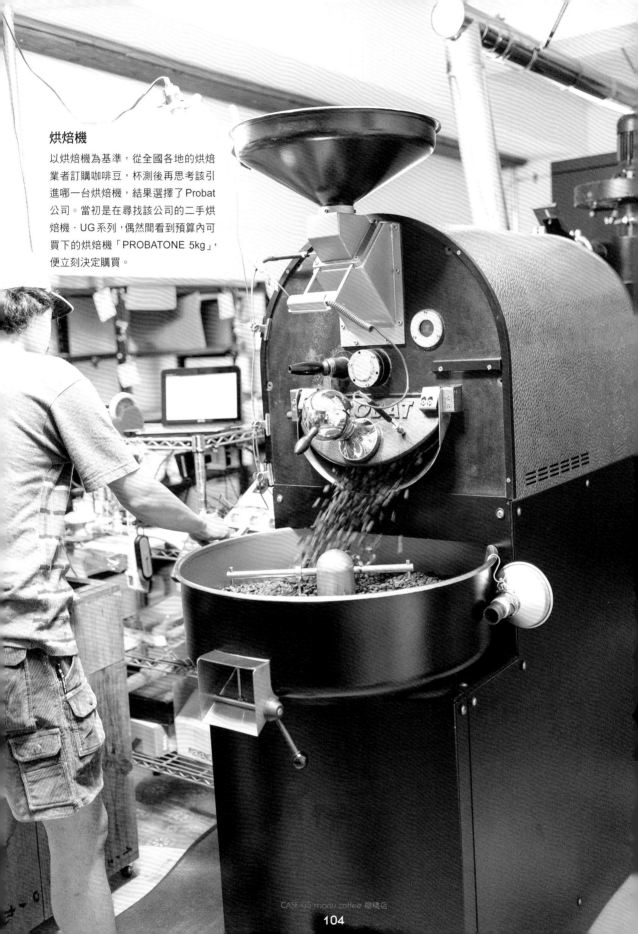

烘焙機

以烘焙機為基準，從全國各地的烘焙業者訂購咖啡豆，杯測後再思考該引進哪一台烘焙機，結果選擇了 Probat 公司。當初是在尋找該公司的二手烘焙機‧UG系列，偶然間看到預算內可買下的烘焙機「PROBATONE 5kg」，便立刻決定購買。

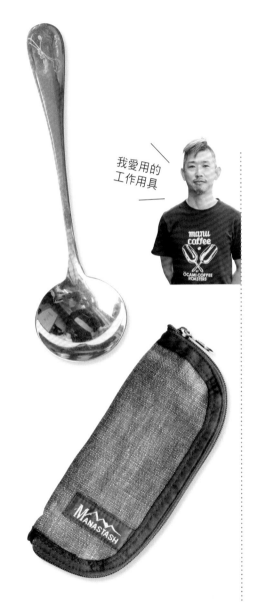

我愛用的
工作用具

1 **咖啡匙＆套子**
西岡先生說他經常攜帶的咖啡相關用具
只有咖啡匙。這是朋友送的，深度等尺
寸剛剛好。專門販售咖啡生豆的商行
「WATARU」所設計的原創品，碗徑
41mm，深10mm。

烘焙豆

咖啡生豆由「ocami coffee roasters」烘焙。目前販賣的單品咖啡，是在尼加拉瓜的「布宜諾斯艾利斯莊園」等，主要在中南美栽培的4種。依照時期而有不同。

法式濾壓咖啡機

使用Bodum公司的0.35L咖啡機。不鏽鋼製的本體是可防止散熱的雙重構造，萬一不小心掉落也不會破是最大的魅力。基本上是弄破浮起的咖啡豆將浮沫撈起。

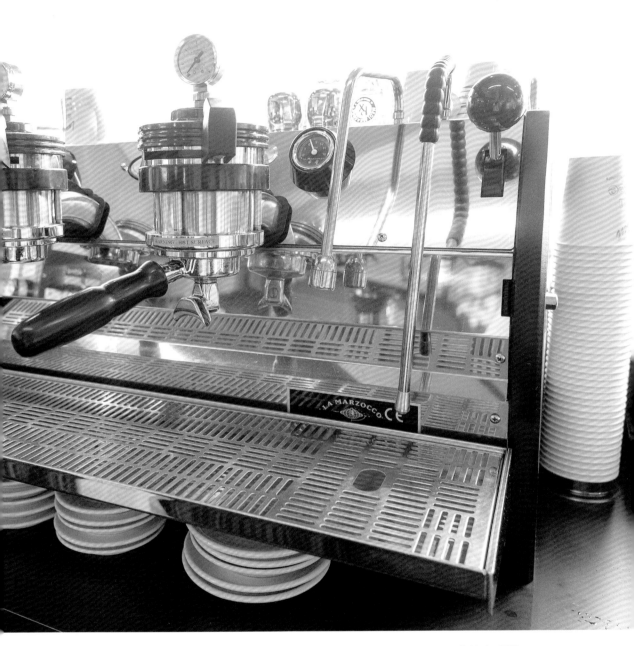

濃縮咖啡機

採用不只功能性,而且好操作,比較容易保養的LA MARZOCCO公司的「strada EP」變壓式咖啡機。會影響咖啡味道的機器,絕不妥協正是西岡先生的信念。

2 **書**

西岡先生在創業時,在店裡是一名咖啡師,現在的工作則是以經營為主。本書對於哪些公司延續了100年以上,經由徹底的調查與分析詳加介紹。西岡先生說這本書令人「茅塞頓開」。

CASE 06

Turret COFFEE

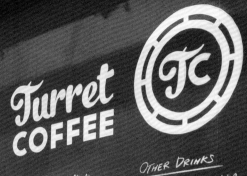

Turret COFFEE

In House Drinks

Turret Latte 560
Seasonal Latte
 Macchiato 460
Espresso 360
Espresso Macchiato 410

Espresso x Milk

To Go Latte (Short / Tall) 440
Mocha 490
 Latte 490
 La Soy Latte
Americano

Other Drinks

Chai Tea Latte 440
Cocoa 440
Apple Juice 360

······ 老闆兼咖啡師
川崎 清先生
Kiyoshi Kawasaki

提出前所未有的咖啡品嘗方式
與連鎖店所沒有的全新嘗試

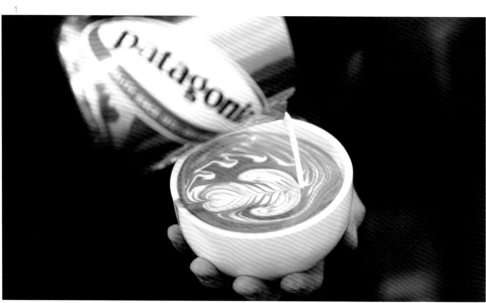

1_拿鐵拉花是能吸引客人目光的表演。留心畫出簡單漂亮的圖案。2_在岐阜的和菓子店發現的熱門商品銅鑼燒和拿鐵咖啡很搭。此外，每次皆會採購推薦點心放在收銀櫃台旁販售。3_拿鐵方面「希望客人自己選擇想喝的分量與味道」，小杯與中杯價格相同。4_從老家帶來的酒器用來當成濃縮咖啡杯。5_從當地客人到觀光客，不分男女老幼客群很廣。

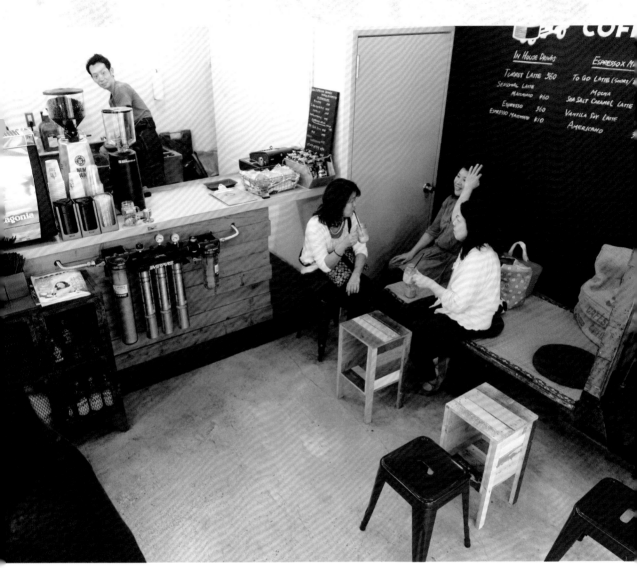

有「東京的廚房」之稱，飲食文化匯聚的東京・築地的巷子裡，

2013年10月開了一家咖啡站。

以城鎮工廠為印象的店內，把老舊的門當作櫃台面板，

或擺放市場裡使用的堆高機。

以「沒人見過的空間」為主題，

簡單地完成沖泡、品嘗咖啡的場地。

師事拿鐵拉花大師・澤田洋史先生，

累積經驗的川崎老闆所沖泡的濃縮咖啡飲品，

以未見於連鎖店的獨特觀點提供客人享用。

外帶杯上面蓋了畫有堆高機的原
創商標，呈現出手作感。費心取得
專用墨水，也會蓋在透明杯上。

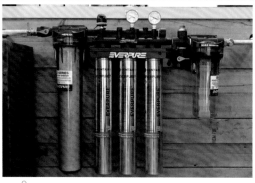

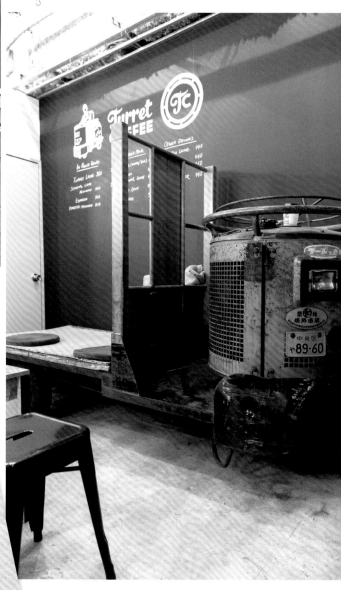

1_原有的老舊堅固的門,塗上號稱工業用色的綠色油漆,用來當作櫃台板。門把仍舊附著感覺很有趣。2_多數店家都把業務用淨水器設在櫃台內,本店卻刻意設在座位旁當成擺飾。3_開幕1～2個月後運來堆高機。是在築地市場裡工作的客人所寄放,現在鋪了涼蓆當成座位使用。4_店名是從與市場有關的各個候補名稱中,採用好聽的名字。

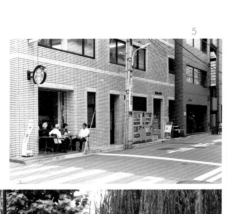

5

6

7

5_地點在「星巴克咖啡」的正後方。對以前工作的店表示敬意，並帶有挑戰的意味，而以這個地點為出發點。6_因穩定感與坐起來舒適而選擇法國‧TOLIX的凳子。咖啡色，也扮演店內裝飾品的角色。7_因為是巷子裡不顯眼的地點，所以在築地車站往地面的十字路口擺了立型看板。8_吧檯座位設置電源，對使用電腦的商務人士來說是很便利的店。

8

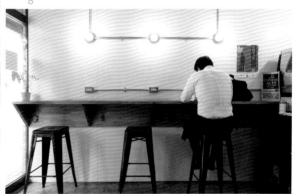

在「未曾見過」的獨特空間裡
感覺心曠神怡

老闆兼咖啡師
川崎 清先生
Kiyoshi Kawasaki

曾在外食連鎖店工作，後來在『星巴克咖啡』待了約 8 年。之後在『DOWNSTAIRS COFFEE』、『STREAMER COFFEE COMPANY』工作，並成為該店的店長。

「被一杯拿鐵感動」回歸原點
以最想從事的咖啡一決勝負的店

CASE 06
Turret COFFEE

想提供連鎖店所沒有的
具有手作感的拿鐵咖啡

老闆川崎清先生在國高中、大學時期以馬拉松接力賽選手的身分每天苦練。畢業後任職於連鎖餐飲店，之後進入學生時代因為愛喝拿鐵咖啡而常去的『星巴克咖啡』。約有8年時間，身為東海地方10間店舖的協理，參與店舖整體營運，度過充實的每一天。

當時，拿鐵拉花的世界冠軍・澤田洋史先生在東京・澀谷開了『STREAMER COFFEE COMPANY』。很感興趣的川崎先生特地前往東京，喝了該店的拿鐵咖啡後迎接了人生的轉機。

「比起第一次在星巴克喝到拿鐵咖啡時還要感動，感受到衝擊。不僅美味，沖泡拿鐵時的適度緊張感和興奮感，一舉吸引了我。依照手冊沖泡的連鎖店所沒有的手作感，令我直覺認為『這就是我想要的咖啡』。」

於是他從『星巴克咖啡』辭職，在澤田先生監修的東京・六本木的『DOWNSTAIRS COFFEE』被錄用為

開幕員工。獲得了從澤田先生身上直接學習技術的機會。

「剛開始完全不行。開幕前的訓練中，每個人要輪流在澤田先生面前沖泡拿鐵，只有我沒有拿鐵拉花的經驗，緊張得完全做不好。我很懊惱，私底下拚命地練習。」然後比別人加倍練習，終於有自信做出能提供給客人的咖啡。

與「禁止飲食」的店舖老闆接洽
成功地以咖啡站形式創業

川崎先生上東京時心裡有個模糊的想法：「總有一天想要擁有自己的店。」他的師父澤田先生誠摯地為他作創業諮詢，在商量過程中自己想開的店的形象逐漸具體成形。「我真正想做的事情是什麼？回到原點時，那絕對是『咖啡』。並不是為了讓店裡生意興隆而去做不想做的事，而是刪除多餘的部分，用自己真正想提供的咖啡一決勝負。」因此決定開一家咖啡站。就像自己被一杯拿鐵感動那樣，希望提供能讓許多人

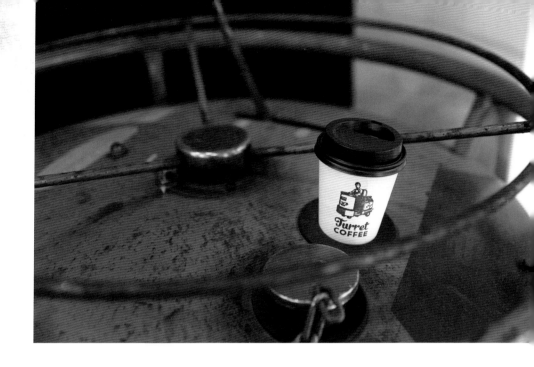

感動的咖啡。

物件從熟悉的東海地方開始尋找，卻難以找到符合希望的物件，於是決定在東京都內尋找。這時找到了距離築地車站徒步幾分鐘的空店舖。位於巷子裡，而且是『星巴克咖啡』正後方的店。

「築地有個飲食匯聚的市場，而我工作過的星巴克原本是從西雅圖的派克市場發跡，在有著市場的地點開店，這令我感覺到一種緣分，因此想從這裡挑戰。」

不過，這個物件是連除油器都沒有的「禁止飲食」的店舖。儘管如此川崎先生仍不放棄，他思索大樓所有人禁止飲食的理由，正面地思考若能解決或許就能得到許可。

「我想也許使用火或油會有油煙是他禁止的理由，於是我和對方交涉：『不烹調食物只泡咖啡也不行嗎？』結果他答應：『開咖啡店的話可以喔。』」這時，我心裡想著選擇咖啡站形式真是太好了。

店面的打造拜託澤田先生監修然後著手進行。內部裝飾的主題是「自己沒看過的店面」。在「城鎮工廠」

的概念下，利用店裡原有的東西抑制經費製作完成。櫃台是用店裡原本附有的老舊木門加工，當成櫃台板再利用。混凝土地板與水泥牆也直接活用，燈光也是電燈泡。為了能夠集中精神沖泡咖啡販售，節制裝飾簡單地完成。

櫃台的位置因為想要「正對客人迎接」，而朝著入口正面設置。原本也想過與進門前的客人對上眼客人可能不敢進來，但是客人一進門就能立刻察覺打招呼，現在覺得設在正面也很不錯。在櫃台內，盡量從客人能看見的位置畫拿鐵拉花，營造現場感。

菜單以濃縮咖啡飲品為主構成。招牌菜單拿鐵咖啡準備店內用與外帶用2種。店內用的「Turret 拿鐵」560日圓，使用雙份濃縮咖啡，用12盎司杯提供滿滿一杯。另一方面，外帶用有小杯與中杯2種容量，皆以440日圓的價格提供。小杯與中杯儘管容量不同，咖啡豆的使用量卻相同。由於牛奶分量不同所以味道也不一樣，中杯較有牛奶味，小杯的咖啡味則比較強烈。

「看到客人『其實想喝中杯，可是沒錢才選小杯』，

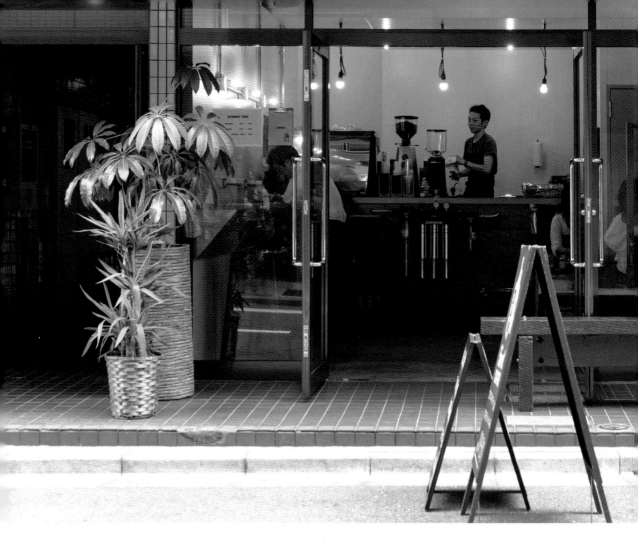

很多人是依價格選擇容量。因為想讓客人依真正想喝的分量與味道選擇，所以本店定為相同價格。」

如此以連鎖店沒有的服務作出區別，除了費心抓住熟客的心，也隨處提出享用咖啡的全新方式。例如濃縮咖啡杯所使用的「酒杯」。由於築地也有許多來自海外的訪客，為了讓遊客接觸日本文化，在如此玩心下展開。可選擇喜愛酒器的服務，也令外國遊客十分喜愛。

另外，搭配咖啡點心的全新提案，副食菜單準備了日式甜點「銅鑼燒」。嚴選不輸給香濃拿鐵的點心，夾了奶油提味控制甜味的甜點，從岐阜縣的和菓子店採購陳列。這種意外的組合大受好評，如今成了不可或缺的菜單之一。

老街風格具有溫情的小舖
今後也將培育年輕咖啡師

一般而言認知度較低的咖啡站，川崎先生為了讓客人覺得：「沒想到進來一瞧還蠻舒適的」而親切地迎接客人，留意營造能讓人悠閒度過的氣氛。一面考量地區特性一面挑戰全新作法，逐漸增加熟客。雖然鄰近的上班族占了7成，但有時也會有當地的店長或居民獨自上門。「築地裡的老字號料亭的店長，或住在附近的長輩來喝咖啡，輕鬆地向我攀談時，可以感受到老街的溫情。一想到像我這種剛加入的人也被接納，就覺得很高興。」

現在基本上是獨自營業，但也有個願望是想在此地

川崎 清先生開設『Turret COFFEE』之前

2002.4	大學畢業後，在家庭餐廳連鎖店工作
2003.11	進入『星巴克咖啡』 以協理身分從事店鋪營運的工作
2011.4	離開『星巴克咖啡』
2011.6	在東京・六本木『DOWNSTAIRS COFFEE』工作
2013.3	在『STREAMER COFFEE COMPANY 原宿店』工作 為了獨立創業開始尋找物件
2013.9	找到東京・築地的物件並簽約
2013.10	『Turret COFFEE』開幕

培育年輕咖啡師。

「我在得天獨厚的環境中學習當一名咖啡師，也因此才有今日。創業後的報恩方式，就是打造一個能讓年輕人學習的場所。咖啡師的社會地位尚未確立。我想貢獻一己棉薄之力，讓咖啡師成為孩子們嚮往的職業。」

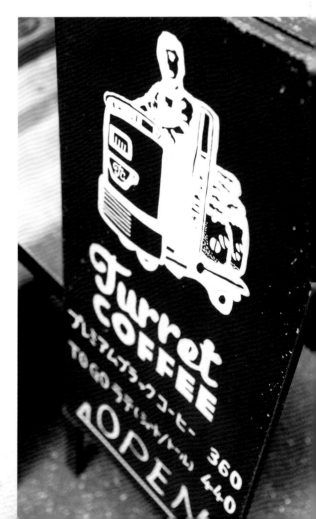

店舖格局

為了建立能隨時迎接客人的制度，櫃台朝入口正面設置。櫃台下方有自來水管通過，調整成略高一點的位置。除了店內座位，外頭還設有長椅座位。

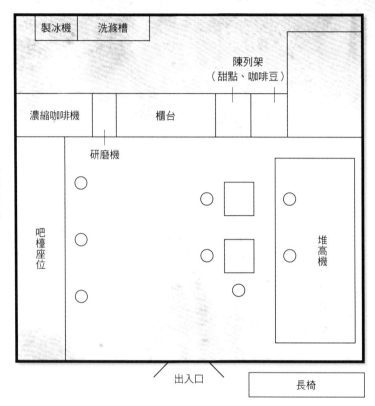

■ 開幕時間／2013年10月19日

■ 坪數・座位數／8坪・8席

■ 客單價／440日圓　■ 1日平均來客數／60～70人

■ 設計／fan（股）　■ 施工／E-Z-O（股）

■ 開業資金／1050萬日圓（自備資金750萬日圓　從日本政策金融公庫借貸300萬日圓）

■ 開業資金細目／物件取得費150萬日圓　內外裝潢工程費450萬日圓

設備投資費400萬日圓　週轉資金50萬日圓

■ 主要菜單及價格／Turret拿鐵560日圓，濃縮咖啡360日圓

給想開一家咖啡站的您
川崎 清先生的 ③ 個建議

① 「創業的決心」需要勇氣。
決定要做就懷著勇氣挑戰！

開一間店需要相當大的勇氣。

即使把創業當成目標，自己若不採取行動將不會有任何改變。

懷著勇氣，展開行動吧！

② 經營店面必定會面臨突發狀況，
做好心理準備隨時對應意料之外的事

發生難以預測的問題是很正常的。

本店也是開幕前一天遇到颱風登陸，店裡淹水非常嚴重。

必須面對任何狀況都面不改色，成為能冷靜處理的人。

③ 沖泡咖啡的相關機器與器具
即使需要一筆費用也應買齊看上眼的東西

咖啡站的核心商品，當然就是咖啡。

即使削減其他經費，也應挑選自己用得順手的機器與器具，

盡可能購買新品，也能避免故障的情況。

剛磨好的咖啡的香味。
咔咔作響的填裝聲。
如同被聲音吸引般，
商務人士與當地居民
往小小的咖啡站魚貫而入。
只為了追求拿鐵咖啡中的極品。

每次點餐便開始磨咖啡豆
沖泡濃縮咖啡。
並畫上美麗的拿鐵拉花。
在沖泡一杯咖啡的過程中
深深感受到身為「手藝人」，
自己想做的事
就是「這個」。
願將此時的感動，
傳遞給更多人。

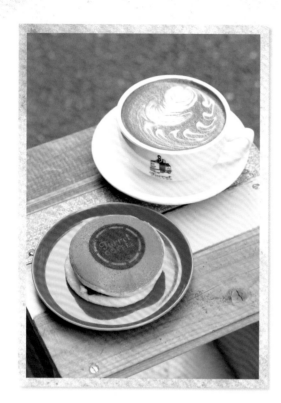

Turret 拿鐵

560 日圓

Turret 銅鑼燒

260 日圓

使用雙份濃縮咖啡，充滿咖啡味的
拿鐵。拿鐵拉花每次也能欣賞到各
種圖案。銅鑼燒上面有商標的烙
印，更添香氣，與咖啡更搭配。

嚴選黑咖啡

360 日圓

顛覆所謂「美式咖啡」所具
有的「味道淡的咖啡」的印
象。恰到好處的苦味非常順
口，濃縮咖啡的泡沫也很美
味。想在夏季暢飲時，就使
用淺煎咖啡豆。

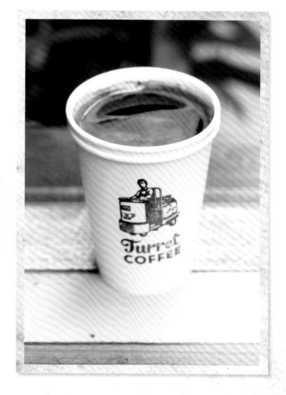

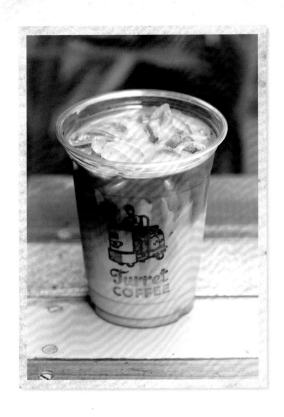

冰拿鐵

440 日圓

夏季的人氣商品。溫潤的牛
奶滋味,與『STREAMER
COFFEE COMPANY』苦味
強烈的濃縮咖啡,形成絕妙
的平衡。以印有 Turret 商標
的透明杯子提供。

季節拿鐵瑪奇朵

460 日圓

添加風味糖漿,提供每一季
的拿鐵。圖片是使用鹽味焦
糖風味與椰子風味的風味
糖漿,洋溢南國風情的「夏
威夷無鹽椰子拿鐵」。

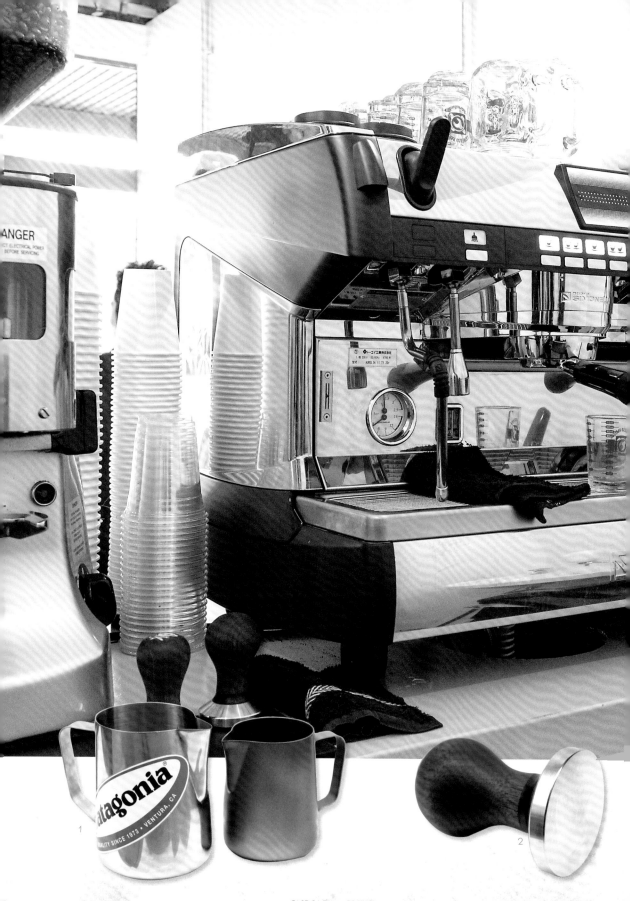

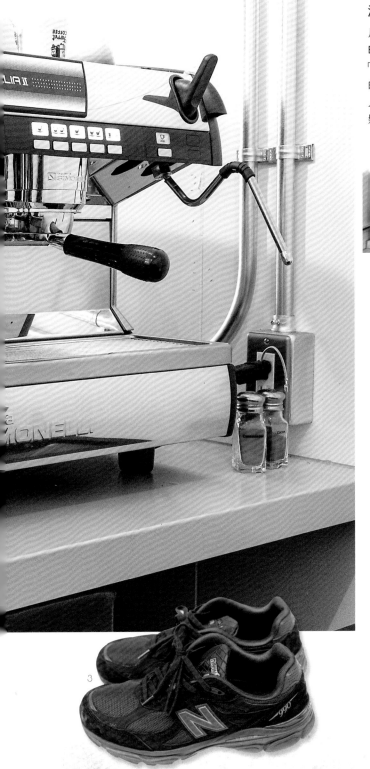

濃縮咖啡機

川崎先生最主要的機器是SIMON-ELLI 公司的「Aurelia II 」。這是「STREAMER COFFEE COMPANY」的老闆‧澤田先生訂製的機型。基於人體工學製作，尤其蒸汽拉桿操作輕鬆非常好用。

我愛用的
工作用具

1 牛奶水罐

左邊是Rattleware的水罐。右邊採氟樹脂加工，在FBC International購入。形狀與重量都很合適，注入口細小，畫拉花時容易順手。

2 填壓器

店舖開幕時所購買的Espresso Parts的填壓器。木質把手的手感很好，長度與形狀都好持握，非常好用。

3 鞋子

由於整天走動，所以工作鞋特別挑選過。重點是好穿、不易累、簡單的設計。通常選擇有氣墊的New Balance運動鞋。

烘焙豆

使用味道紮實，黑白的對比顯得更美的『STREAMER COFFEE COMPANY』的拿鐵拉花綜合咖啡。店裡也販賣咖啡豆（225g/1400日圓）。

糖漿

為咖啡增添附加價值而準備的風味糖漿，使用Da Vinci公司不含合成添加物的純天然系列。用於季節拿鐵瑪奇朵等咖啡中。

研磨機

可快速研磨咖啡豆的MAZZER公司
的「ROBUR」，是不可或缺的用具。
「SIMONELLI的濃縮咖啡與ROBUR
搭配為一組。」川崎先生說。沈重有
存在感的外型也令人喜愛。

丸美咖啡中島公園店

■地址／北海道札幌市中央區南14条西6丁目KC　Maple Court 1F

■TEL ／ 011(513)8338

■營業時間／ 9點～ 19點 (星期六・日・國定假日8點開始)

■公休日／不定期　■URL/http://www.marumi-coffee.com/

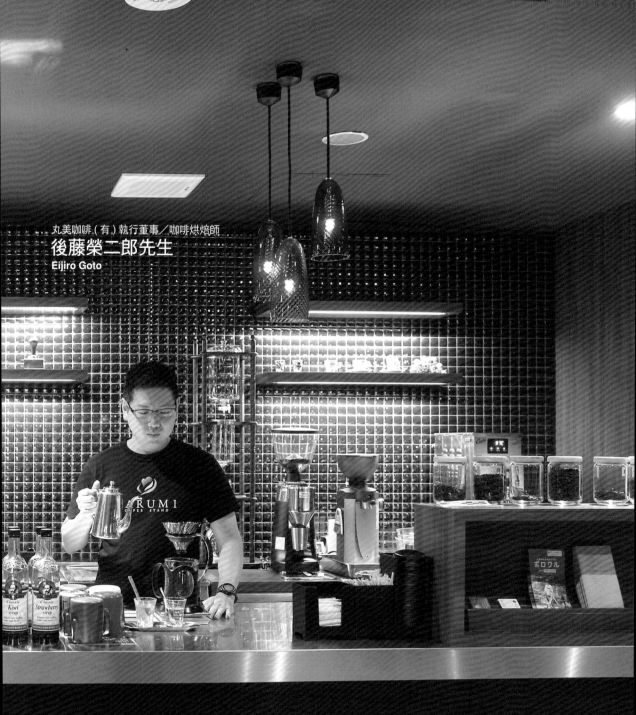

丸美咖啡（有）執行董事／咖啡烘焙師
後藤榮二郎先生
Eijiro Goto

FEE STAND

實踐了精品咖啡的新煮法
「新浪潮濾泡法」

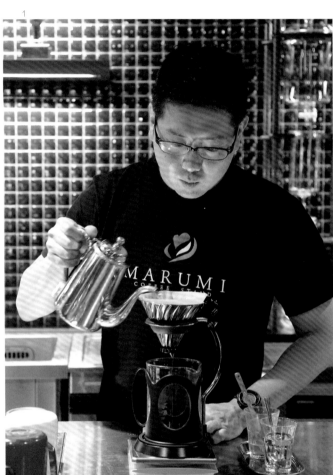

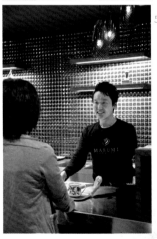

1_實踐後藤稱之為「新浪潮濾泡法」的新方法沖煮咖啡：使用比平常磨得更細的咖啡豆，並依一定的速度沖倒熱水，一口氣直接萃取出味道和香氣的新方法。2_生豆和烘焙豆同時陳列展示在吧台旁。裝進白色盒子的濾泡式咖啡1包108日圓～。3_最受歡迎的「丸美混合豆」100g540日圓。4_精緻西點則是來自市內的「Patisserie Anne Charlotte」。5_在中島公園店服務的森屋俊秀。男性工作人員其親切服務態度也能受到很好的評價。6_盡可能除去裝飾，相當簡單的裝潢。參考在美國西岸所視察的店舖，並由後藤親自設計圖面和照片，傳達出想要的概念與形象。

後藤身為咖啡烘焙師，首位取得
北海道美國精品咖啡協會所認
可 的「CERTIFIED CUPPING
JUDGE」的咖啡鑑定資格。

2006年於札幌的市中心開設了
自家烘焙的咖啡專賣店「丸美咖啡店」。
2013年咖啡站
「MARUMI COFFEE STAND NAKAJIMA PARK」開幕、
2014年4月做為3號店的咖啡豆販賣店於百貨地下街開幕，
由此展開了各自屬性不同的3家店鋪。
身為札幌精品咖啡專賣店的先驅，
領導著業界並培植年輕的咖啡師。

1

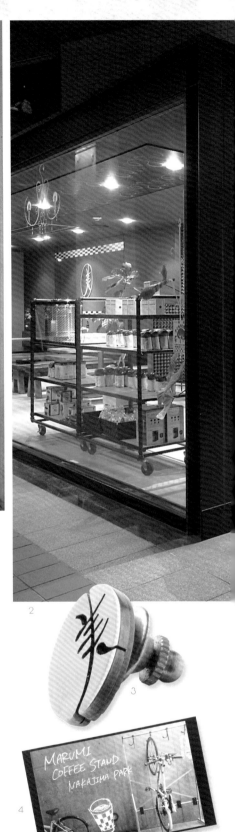

2

3

4

1_ 考量到會有客人從中島公園騎腳踏車過來，因此在店前設置了腳踏車位。夏季時節，很多店員也都是騎腳踏車來上班。2_ 裝上整面玻璃的1樓店面。天晴時明亮的光線得以灑入；過了傍晚則變換表情，使店裡顯得很有氣氛。3_ 丸美咖啡的店徽章。在設計上以咖啡豆為造型，然後刻上「美」這個字。4_ 以腳踏車位的照片為主題，懷舊黃褐色調的購物車。5_ 用北海道產的天然木所做成的長椅。考量了可以讓騎腳踏車來訪或是走路過來的客人「不需在意流汗而能輕鬆自在地坐著」。6_ 在長椅旁設置托盤型的小桌子。為使外帶杯不容易變冷，使用雙重隔熱杯的設計，十分講究。7_ 可動式簡易鋼架，陳列著約15種的咖啡豆、咖啡萃取器具、原創T恤等商品。8_ 畫在窗戶玻璃上的咖啡豆產區地圖等圖案，是由工作人員所親手描繪的，成為了極簡風的室內裝潢裡的亮點。

參考美國西岸的人氣店
實現了相當有步調的開店計畫

5

6

7

8

丸美咖啡（有）執行董事／咖啡烘焙師
後藤榮二郎先生
Eijiro Goto

1974 年北海道札幌出生。在『可否茶館』工作 8 年後，開始經營自己的精品咖啡專賣店。除了在札幌市擔任專校講師，從 2012 年開始甚至前往中美洲採購咖啡豆。

觀察世界各地許多的咖啡館風格，而後活用於咖啡豆的採購、烘焙以及店面上。

CASE 07

MARUMI COF
NAKAJIMA PARK

從咖啡的初學者開始，流連於各家咖啡館及採買咖啡豆，每天不斷地努力學習

「當初並非是因為喜歡咖啡才進入這一行，這對我自己來說反而是好事也說不定」，身為丸美咖啡（有）的執行董事，同時也是咖啡烘焙師的後藤榮二郎這樣說。祖父經營帽子店，父親則是經營餐飲店。身為家中的次男在「將來搞不好要繼承家業」的模糊意識下逐漸長大。由於雙親的教育方針，因此選擇了岐阜縣的大學附屬住宿高中就讀，求學期間積極參與學生會活動，之後則進入該校所屬大學的國際經濟系就讀。但是就在準備畢業回北海道的時候，原本是上班族的大哥卻突然辭職然後回到家中繼承了家業，而讓事情有了意外的發展。

「於是我就開始參加了就職活動。在與多位札幌的公司經營者會面後，讓我覺得非常有魅力的是當時『可否茶館』的社長」。進入公司之後，公司的員工以及工作人員大家幾乎都是「喜歡可否茶館的咖啡，喜歡這家店」。「但是我當初並不是因為喜歡這家店而進來的，也不知道咖啡的味道有哪裡不同。因此首先從閱讀咖啡相關的書籍吸收知識，然後每到假日就到各個咖啡館繞繞看開始」。之後，為了確認咖啡豆的品質和價格的不同，甚至特地從東京、京都和大阪等知名的店家購買豆子然後試著喝著比較看看。2年後擔任店長，並在2003年遇到了人生的大機遇。那時，在札幌近郊的住宅區裡有一家咖啡豆專賣店名叫「橫井咖啡」，在那裡偶然碰到巴布亞新幾內亞產的豆子，當時覺得十分出色、非常好喝。「這是哪來的？總覺得哪裡有著非常明顯的不同」。這即是與所謂的精品咖啡的初次邂逅。「如果有這樣的豆子，或許能有些新玩意也說不一定」，當下瞬間有了如此的確信。

**剛開店時非常地辛苦，
在世界大會上得獎後得到了一躍而上的機會**

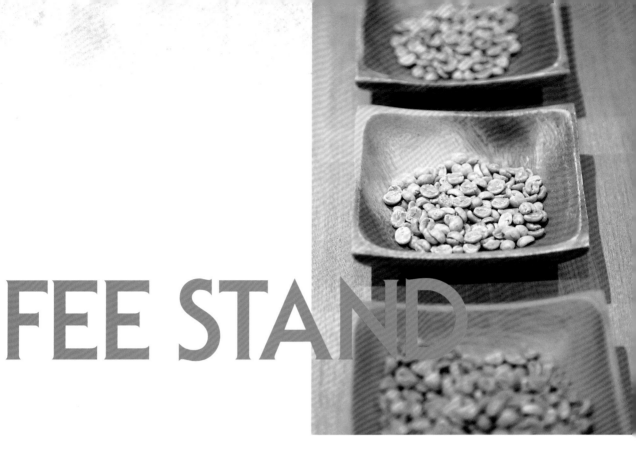

FEE STAND

之後採用了自己親自試過的新豆，業績甚至因而增長不少。2005年向公司表達離職的想法，雖然打算開家精品咖啡的專賣店，但是因為薪水幾乎都拿去買豆子了，因此手邊根本沒有足夠的錢能夠做為創業資金。就在試圖尋找能最快賺到錢的短期工作時，祖母忽然把我叫了過去。「祖母說願意借錢給我做為創業資金。但是如果5年之後還是不成氣候，那就要我毅然地放棄然後好好的當個上班族」。就這樣，我開始擬定創業計畫，找尋適合的店舖，然後在2006年1月辭職，2月開始成立公司。4月的時候在札幌的黃金地段開始了「丸美咖啡館」。不過和具有知名度的連鎖店不同，如所預料的一樣，當時來的客人並不多。剛開始的前幾個月，營業額只有目標的一半，也立刻辭掉了兩名工作人員。後來出現戲劇性的發展則是在2009年，代表日本參加「世界盃杯測大賽」並在這個世界大會榮獲第三名之後。由於接受了許多媒體的報導而提升了知名度，整年的業績也比往年向上躍升1.8倍。「自己對咖啡的判斷是正確的，這一點也獲得了客觀的肯定，因而讓我更有信心」。

不過，事情也並非都是一帆風順。由於店裡人手不足而變得非常忙碌，在不眠不休地連續工作了3個月之後，有一天就在想著「明天終於能好好休息了」的回家路上，突然撞翻了腳踏車。然後在意識模糊的情況下被送進了醫院，就這樣最後變成了住院的狀態。

「而且後來即使恢復了意識，也完全想不起來究竟是撞到了甚麼，到底是怎麼翻車的。喪失了部分的記憶，就算是到現在也還是想不起來啊」他苦笑的說著。

受到美國西岸風格的刺激，
決定展開第 2 家咖啡店

後藤從最初就計劃「開店後的前5年不開分店，之後到第10年為止要達到擁有3家店」。就在精品咖啡這個詞逐漸受到一般人的認同，而店裡也終於上了軌道之後，後藤於2012年開始考慮要開第2家店然後去了

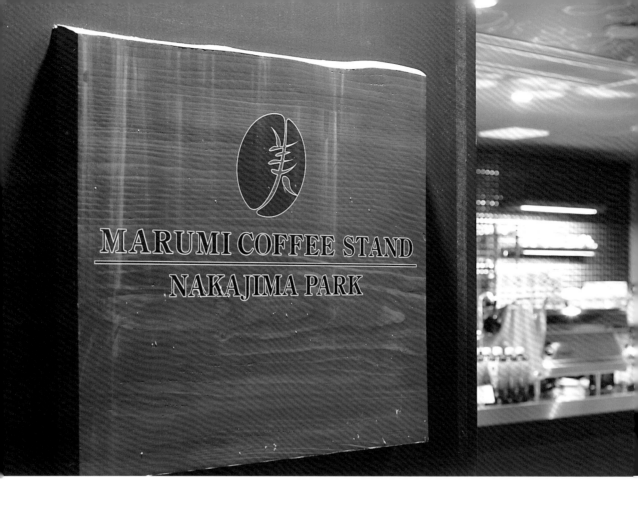

趕洛杉磯，到了2013年則拜訪了舊金山，親自體驗到所謂的「第三波咖啡浪潮」的人氣店，而受到了相當大的刺激。「不管是哪家店的味道品質都非常高。雖然客人很多而且大排長龍，但是卻能夠應付不斷上前的客人。我覺得這應該是用和以前不同的高效率快速萃取方法」。從舊金山回國後，便開始徹底地研究那種萃取法，也就是將咖啡豆磨得比平常還要細，用一定的速度通過熱水，一口氣將味道以及香氣所萃取出來的方法。這和緩慢均勻地濾泡法不同，誰來泡都能夠煮出非常穩定的味道。後藤稱這種方法為「新浪潮濾滴法」。考慮了想要開第2家店來試試這種方法後，於是在回國的3個月後，也就是2013年的6月誕生了「MARUMI COFFEE STAND NAKAJIMA PARK」。非常時尚且有系統的店舖設計以及廚房內的機器擺設等，都是參考了當時在美國所視察到的人氣店。「我

覺得模仿其實也是一種學習」。

用天然木的長椅來做為客椅也是有原因的。從中島公園過來、或是騎腳踏車，還有走在路上順道經過的人等。在設想各種客層時，「如果客人身上有流汗，一般可能不太好意思直接坐上沙發上。但是假如是長椅的話，那麼客人應該就能輕鬆自在地坐上去。此外，如果入口沒有走道或是階差，那麼推著嬰兒車的媽媽們也能直接走進來，然後就這樣坐在長椅上。」此外，「在2號店裡特別講究的，那就是外帶用的杯子」他說。這種在日本國內沒有生產的雙重隔熱紙杯來自韓國。即使直接拿在手上也不會覺得燙。「由於內層不容易變冷，因此就算走了一段路，也還是能夠享受到溫熱的咖啡」。而杯子讓人一看就留下深刻印象的，是印有店名的格子圖案的設計。不過當然，不論是濃縮咖啡還是濾滴咖啡，因為使用的豆子都是店內

後藤榮二郎在開始
「MARUMI COFFEE STAND NAKAJIMA PARK」前

1997.4	大學畢業後，進入札幌歷史悠久的咖啡專賣店「可否茶館」
2006.1	辭職準備自己創業
2006.4	「丸美咖啡店」開幕
2009.6	「世界盃杯測大賽」榮獲第三名
2013.6	2號店「MARUMI COFFEE STAND NAKAJIMA PARK」開幕
2014.4	3號店「丸美咖啡店」咖啡豆專賣店於「丸井今井」札幌本店的地下樓開幕

味道的品質絕對不會出錯。

下個目標是成立「咖啡研究所」
希望能創造出百年企業

　接著於2014年4月在札幌的百貨店裡開設只賣咖啡豆的專賣店，此時「創業10年內擁有3家店舖」的目標業已完全達到。在不久的未來則希望能成立"咖啡研究所"。「希望能塑造出能烘焙豆子，並兼具檢驗豆子各項數據的研究功能，同時還可以不斷蒐集咖啡相關最新情報的環境」。此外，後藤說他目前並沒有考慮在各個街頭開設分店的計畫。「現在我的目標是創造出能持續百年以上的企業。從開店以來到現在的階段，正是打好底的時期。我期許自己能夠不斷地提供好品質的東西，並希望能夠一直秉持著良心和誠實來繼續我的事業」。

店舖格局

在之前是法國餐廳的30坪店面，將兩面牆全部都裝上整面的玻璃。有效地利用空間，進入店後分成左邊是長椅、右邊是圓桌的空間配置。

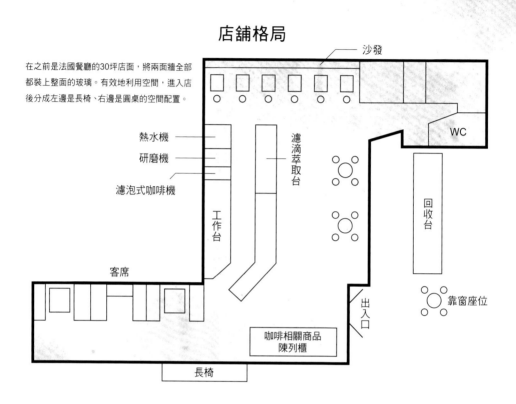

■ 開幕時間／2013年6月14日

■ 坪數‧座位數／30坪‧36席

■ 客單價／650日圓

■ 1日平均來客數／80人

■ 設計‧施工／TEN.POINT（股）

■ 開業資金／1000萬日圓

■ 主要菜單及價格／今日咖啡 378日圓、拿鐵432日圓

給想開一家咖啡站的您
後藤榮二郎先生的 ③ 個建議

① 找尋「理想而實際存在的咖啡館」，
而非不切實際的夢想店鋪！

我覺得目前還沒有出現的風格店鋪，可能存在著有沒有辦法流行等的風險。
可以多去其他的咖啡館看看，找找看有沒有自己覺得滿理想的店面風格；
以那樣的氛圍為基礎，然後再加上一些屬於自己元素的東西應該會滿不錯。

② 從甚麼都不做開始，不要害怕失敗，
即使只有向前踏出一步也很好

如果只是一直等著適合的環境和條件出現，那麼不管多久，
第一步將永遠也踏不出去。不要害怕失敗，首先先從眼前的事情開始著手。
時常懷抱夢想，不放棄店面的存續和發展，確實地做到言出必行。

③ 不要只侷限在咖啡，
對飲食相關的其他業界也要廣泛地抱持著關心

像是紅茶或葡萄酒等，對咖啡以外的飲食也要抱持著興趣，
多了解這些以增加自己的新開發產品數，然後知道其品質的不同。
至於像是建築等不同的行業的宣傳廣告等也能做為參考，可活用在店面的裝潢上。

從遙遠的南方國度飄洋過海，
在許多人的努力之下，
終於得以陳列在北國的咖啡站，
那茶褐色圓圓的小顆粒。
讓人感到充滿精神，覺得幸福。
想在這家店裡來杯像這樣的咖啡。

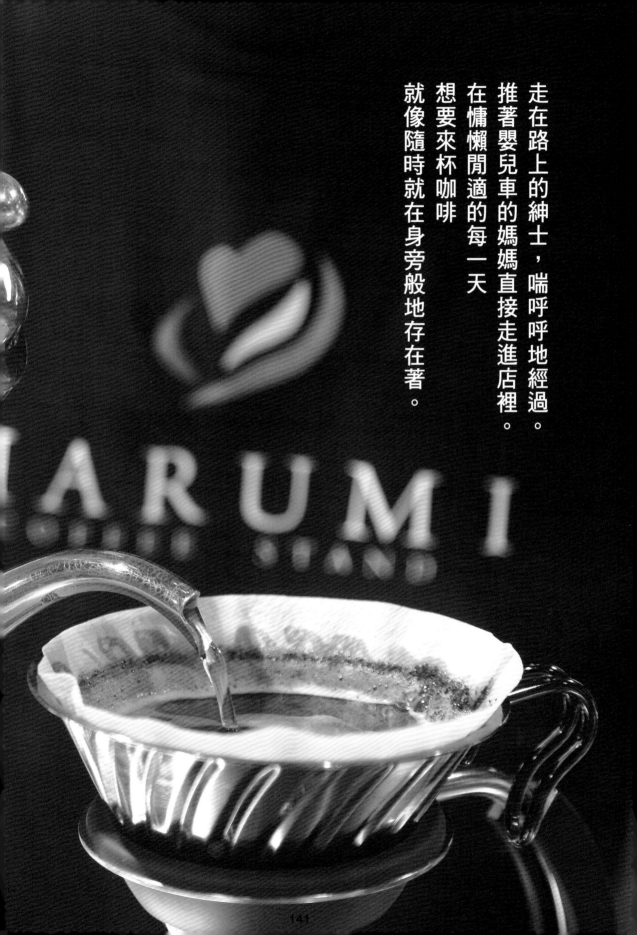

走在路上的紳士，喘呼呼地經過。
推著嬰兒車的媽媽直接走進店裡。
在慵懶閒適的每一天
想要來杯咖啡
就像隨時就在身旁般地存在著。

拿鐵咖啡

432 日圓

義式濃縮咖啡和拿鐵所用
的咖啡豆也是採用精品咖
啡的單品豆（single origin）。
特地挑選「個性不輸給牛
奶的咖啡」。照片中的是
「Mandheling AlurBadak」。

單品咖啡

432 日圓

4種凍莓鬆餅（單片）

410 日圓

單品咖啡會經常更新。照片中的是
「瓜地馬拉的FincaVillaure」。鬆餅
有單片和2片。「焦糖肉桂香蕉」也
非常地受歡迎。

義式濃縮咖啡

216 日圓

只要新的豆子一到，就會立刻試喝，然後挑選「做成濃縮咖啡能夠喝出美味；香氣優質、味道能夠充分地散開的豆子」。換豆子的時候，也會跟常客說「我們換豆子了」。

冰拿鐵咖啡

432 日圓

每月鬆餅

216 日圓

能夠外帶的鬆餅，每月都會更換種類，照片中的是「芝麻鬆餅」。客人點了之後才開始製作，提供現烤才有的酥脆口感。

DIEDRICH

咖啡烘焙機

因為「最能表現出精品咖啡的個性」，所以選了這一台美國製的 DIEDRICH 烘焙機 IR-7。由於國內沒有生產，訂購後的4個月才從美國寄到。

烘焙豆

將新鮮剛到的生豆改變烘焙的溫度和時間,做出三種深淺不同階段的樣本,調整成最好的烘焙狀態。

我愛用的
工作用具

1 咖啡量匙

從早上7點開始在本店烘焙豆子時,用來確認豆子的顏色和香味的量匙。
「烘焙作業時所不可欠缺的道具」,後藤說。

2 咖啡杯測專用匙

於2014年在義大利舉行的「世界盃烘豆大賽(World Coffee Roasting Championship)」時,後藤代表日本參加時所使用的道具。

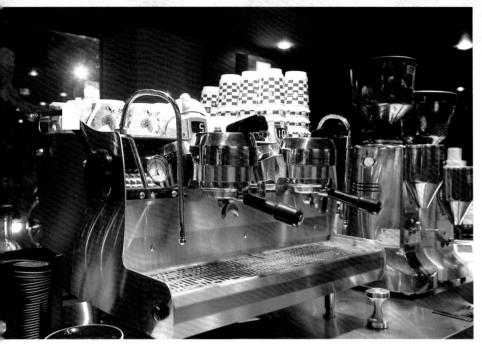

濃縮咖啡機

「透過手動操作能夠細
膩地忠實呈現咖啡師
所想要沖煮出來的味
道」，因此選了這一台
Synesso 的咖啡機。

熱水機

新的濾泡法所不可或
缺，溫度可到達97℃
的熱水機。由於是日
本沒有在販賣的規格，
所以特地從美國進口。

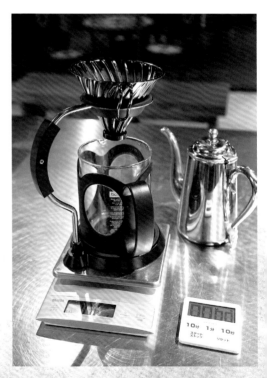

濾杯

使用 HARIO 的金屬濾
杯，實踐了新浪潮濾泡
法。比平時所需時間還
要短，只要1分30秒就
能穩定萃取。

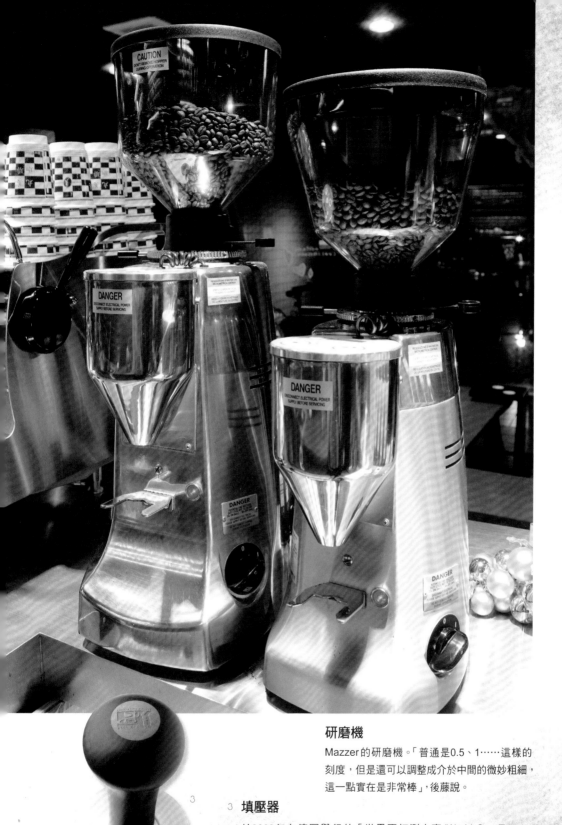

研磨機

Mazzer 的研磨機。「普通是0.5、1……這樣的
刻度,但是還可以調整成介於中間的微妙粗細,
這一點實在是非常棒」,後藤說。

3 填壓器

於2009年在德國舉行的「世界盃杯測大賽(World Cup Tasters
Championship)」榮獲第三名的時候,做為紀念在會場買的填壓
器。是咖啡師的工作道具之一。

ABOUT LIFE COFFEE BREWERS

■地址／東京都澀谷區道玄坂1-19-8 ■ TEL ／ 03(6809)0751
■營業時間／8點30分～ 20點30分 ■公休日／不定期
■ URL ／ http://www.about-life.coffee

ABOUT LIFE
COFFEE BREWERS

BLACK

@ANAMERIA ESPRESSO		
Espresso	300	—
Americano	360	390

WHITE

@ ONIBUS COFFEE		
Latte	430	450
Soy		

FILTER

@ ONIBUS COFFEE	COSTA RICA	
@ ANAMERIA ESPRESSO	KENYA	
@ SWITCH COFFEE TOKYO	EL SALVADOR	
Drip Coffee	400	430

OTHER

Quick Brew Coffee	280	320
Cold Brew	—	390
Tea	360	390
Extra Shot	150	—

老闆兼咖啡師
坂尾篤史先生
Atsushi Sakao

CASE 08

ABOUT LIFE COFFEE BREWERS

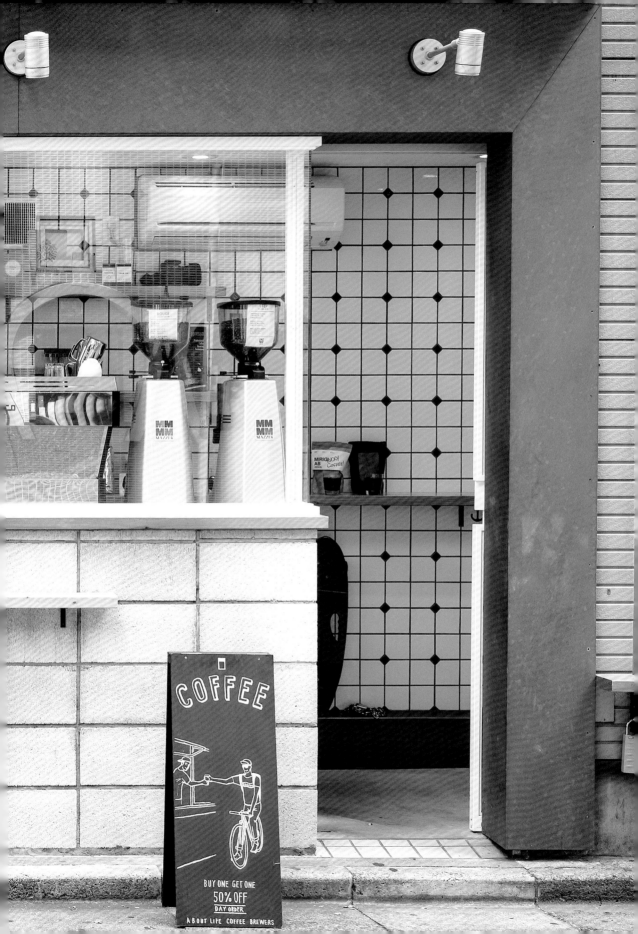

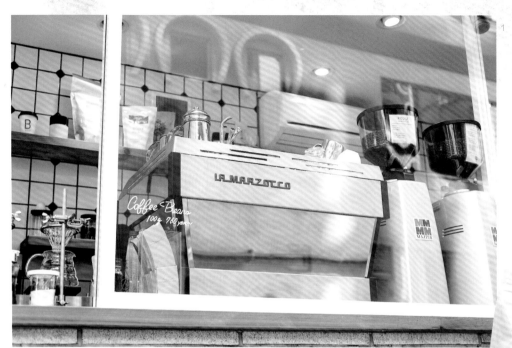

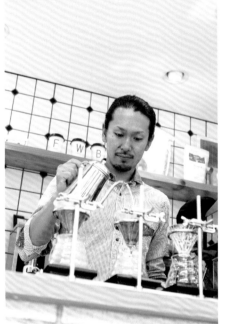

1_放置在吧檯中央的最新款咖啡機,非常地顯眼。2_自家烘焙的「ONIBUS混合豆」100g/760日圓,亦可零售。3_為了搭配好咖啡,店內使用的是和三盆糖與精白細砂糖混和的調和糖。和三盆糖的味道濃厚,和咖啡非常搭調。糖漿則是用黑糖自製而成。4_濾杯使用的是HARIO的V60。讓淺焙豆的獨特酸味不至於過重,短時間內就能確實地萃取出咖啡。5_除了自家的豆子以外,另外也提供其他兩家店的烘焙咖啡。

豐富了生活,
傳達出「真正好喝的咖啡」的訊息

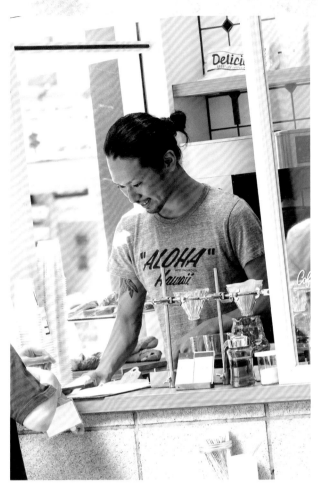

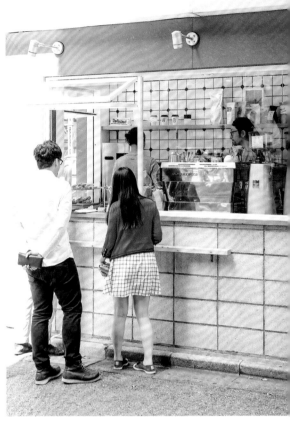

2014年5月，開幕於東京‧澀谷的商業街。

這是非常有人氣的咖啡烘焙「ONIBUS COFFEE」的老闆，

坂尾篤史所開的第2家店。在這不到5坪，

空間極小的咖啡站裡，供應著濃縮咖啡和濾滴咖啡。

雖然是專業的咖啡烘焙，但除了自家烘焙的咖啡之外，

最大的特色在於同時也提供

另外兩家在東京都內的個人經營的烘焙咖啡。

「希望能讓更多的人享受到真正好喝的咖啡」，

用這樣追求本質的態度努力經營，因而相當受到大家的歡迎。

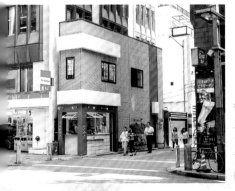

從JR澀谷車站步行10分鐘。選擇
立足在辦公大樓林立的商業區街
角，在到處都有販賣現煮咖啡的超
商所環伺的區域之中，企圖用對咖
啡的講究與堅持來達到差異化。

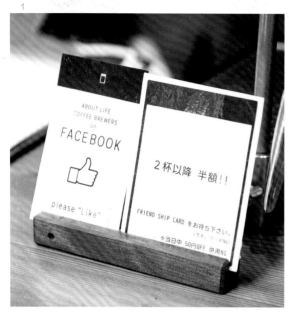

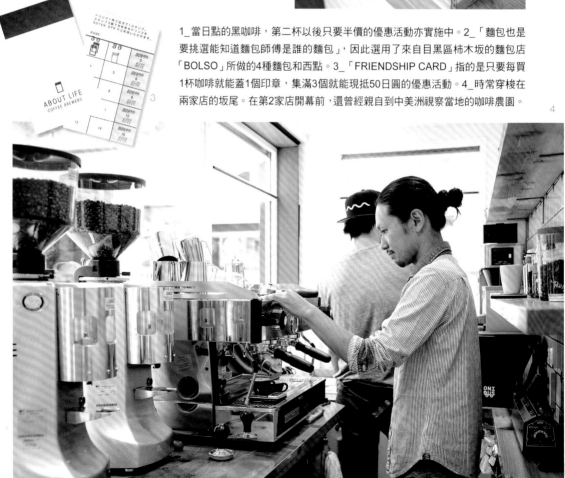

1_當日點的黑咖啡,第二杯以後只要半價的優惠活動亦實施中。2_「麵包也是要挑選能知道麵包師傅是誰的麵包」,因此選用了來自目黑區柿木坂的麵包店「BOLSO」所做的4種麵包和西點。3_「FRIENDSHIP CARD」指的是只要每買1杯咖啡就能蓋1個印章,集滿3個就能現抵50日圓的優惠活動。4_時常穿梭在兩家店的坂尾。在第2家店開幕前,還曾經親自到中美洲視察當地的咖啡農園。

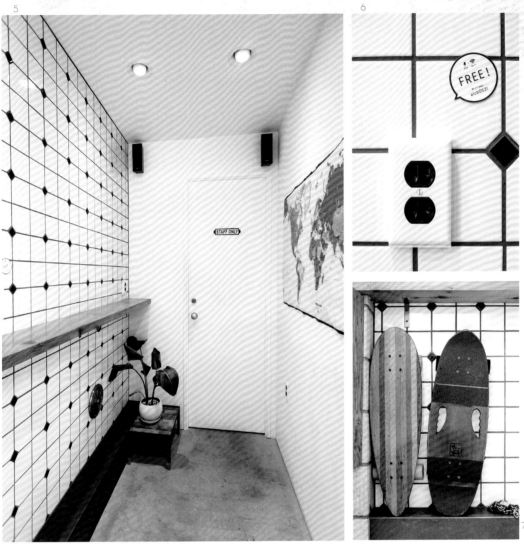

5_ 在只有5坪的店裡,以黑與白為基調,營造出相當簡約的空間。地方雖小,但是還是有能夠站著飲用的空間。6_ 在吧檯裝置電源,滿足了客人在商務使用上的需求。7_ 在店裡隨性放置的滑板,這除了是老闆本身的興趣,同時也能營造出氣氛。右邊則是利用建築剩材所做出來的東西。8_ 印在外帶杯上的是設計獨特的英文字首,能讓人一目瞭然飲料的種類。

以追求本質為精神的店內設計

老闆兼咖啡師
坂尾篤史先生
Atsushi Sakao

以到澳洲渡假打工為契機，進而踏上了咖啡的旅程。曾在東京．新宿的「Paul Bassett」待過，然後於 2012 年的 1 月開始經營「ONIBUS COFFEE」，之後並在 2014 年 5 月成立第 2 家店。

讓客人也能享受到其他家的精品咖啡，
希望這家店能「建立咖啡的新標準」

ABOUT LIFE CO

接觸到澳洲的咖啡文化
進而從不同的行業轉換成咖啡館的經營

在東京．澀谷的街角，有著一家面積只有5坪的咖啡站「ABOUT LIFE COFFEE BREWERS」。由位於東京．奧澤的人氣烘焙咖啡館「ONIBUS COFFEE」的老闆，坂尾篤史所開的第2家店，目的是希望能夠將咖啡本來的美味分享給更多的人知道。

坂尾先生進入咖啡的世界是在25歲左右的時候。原本在建築業的他，因為想要重新思考自己的未來，利用打工渡假到了澳洲。在那裡接觸到了深植於生活中的咖啡文化，進而對自己的未來有了更明確的目標。

「每天早上都會和室友一起去咖啡館喝咖啡。在那之前，咖啡對我來說大概就是喝喝罐裝咖啡而已。所以當日常生活中能喝到好喝的咖啡，會讓人的心情也變得豐富了起來，我覺得這是非常棒的事。因此便決定希望自己也能夠開一家可以向許多人提供好喝的咖啡，讓人與人之間能夠彼此溝通交流的咖啡館」。

回國之後，做為將來開店的第一步，首先是從尋找能夠學習咖啡的地方開始。雖然那時候完全沒有任何的餐飲工作經驗，但是憑著積極的幹勁，得到了在東京．新宿「Paul Bassett」的打工機會。那時我給自己訂下3年後要獨立開店的目標，每天自願地長時間工作，接著半年之後便升為正職。從接待客人到泡咖啡、烘焙豆子，我在那裡學習到大部分的咖啡基礎。

「在 Paul Bassett，我學到的是對咖啡的熱情。咖啡師和料理主廚或點心師傅一樣，都需要高度的專業能力，對原料素材非常講究，然後滿腦子想到的都是要給客人好的東西」。

當時雖然計畫花3年的時間學習咖啡，可是後來發生了東日本大地震。為了到災區當志工，於是在2年半的時候就辭職了。之後，一邊在朋友的店裡幫忙，然後一邊蒐集資料和寫開店計畫書等，開始為開店做準備。到了10月之後雖然開始真正地尋找開店的地點，但由於適合資金有限的個人獨立經營的店面非常少，再加上考量到烘焙豆子的需要，因此沒有多餘的

FFEE BREWERS

選擇能夠去尋找東京都內以外的地方。除了上網找尋適合的店面，另外也經常跑去仲介那裡看看，一直不斷地去尋找各種可能的地點。

接著就在某一天，碰巧經過然後看到了這個位於東京・奧澤的店面。雖然是在巷子裡，經過的人不多，但是因為可以讓我們烘焙豆子，我覺得像這樣的地點應該不會再有了，因此當下便決定把它租了下來。

在2012年1月，開始了1號店「ONIBUS COFFEE」。當時除了特別訂製烘焙機，還不斷地研究嘗試，然後開始販賣自家烘焙的精品咖啡。此外，也加設了5席的座位，然後從一些特地遠道而來的咖啡迷開始，逐漸累積了一些知名度。

希望和同世代的咖啡烘焙店一起
提高精品咖啡的市占率

就在那樣的日子裡，坂尾忽然有了「希望能讓更多人享受到真正好喝的咖啡」的強烈念頭，接著便開始為展開第2家店而做準備。

「在日本雖然有很多自家烘焙咖啡店，但是像這樣沒有相關知識和經驗就直接開店，實在讓人匪夷所思。此外，精品咖啡若沒有經過適當地烘焙，也稱不上是所謂的精品咖啡。如果提供那樣的咖啡，客人恐怕會覺得「跟平常喝的咖啡沒有甚麼不同」。我時常擔心這樣的情況會阻礙精品咖啡的推廣。」

不只是喜歡咖啡的人，我希望也能向一般人推廣真正好喝的精品咖啡。因為有了這樣的想法，所以選擇在東京・澀谷，這個由最新流行與前衛文化所匯集、具有強大資訊傳遞力的地方，以「用這家店來建立東京的咖啡新標準」為目標，然後開始了「ABOUT LIFE COFFEE BREWERS」。以「用細心沖泡每一杯咖啡來豐富你我的生活」為宗旨，顛覆一般人對咖啡的苦澀印象，希望能讓大家享受到喝得出果實味、感覺相當清新的淺焙咖啡所帶來的美味。

在2號店還做了一項全新的嘗試，那就是同時也提供其他家的豆子。在東京雖然也有其他品質非常好的自家烘焙咖啡，但是由於很多都是個人獨立經營，因

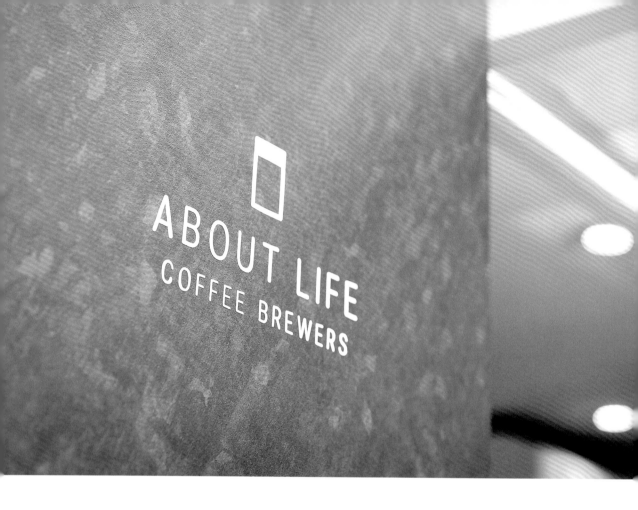

此很難有機會能夠拓展到市中心來。藉由這次機會，在這裡將其他家好喝的咖啡也介紹給大家，希望讓咖啡文化能夠蓬勃發展。其實，本來如果只賣我們家自己的豆子，即使是用原價販售也能提高獲利，但是目前是希望先將目標鎖定在「建立咖啡的新標準」。

所採購的咖啡豆有來自武藏小川的「AMAMERIA ESPRESSO」和位於目黑的「SWITCH COFFEE TOKYO」。因為和這些店的老闆本來就認識，所以跟他們提出想買他們豆子的時候，他們很欣喜地就答應了。「對他們來說，通常只賣給自家的烘焙咖啡，這在海外是很理所當然的事。或許是因為我們有咖啡豆相關知識，也具備管理能力，而讓他們肯放心地賣給我們吧」。

像這樣開始彼此互相合作之中，還有一個理由是坂尾正在考慮到的事。「日本精品咖啡的市場占有率其實還不到1%，目前的現狀是互相認識的咖啡烘焙店

在搶這1%的市場。要如何才能提高市場占有率呢？我覺得一定要像這樣互相合作才行。我們目前正和有著相同想法的咖啡烘焙店討論，希望能夠一起努力提高1%的市占率，哪怕只有一點點也好。」

透過與客人的交流，讓喜歡咖啡的人能夠有所啟發

因為2號店的空間非常有限，因此更重視「傳達精品咖啡的美味」這樣的本質，用最簡單的態度來經營。濃縮咖啡機、手沖濾杯、快沖濾杯，以及磨豆機等，在這裡我們只擺放最低限度的設備。價目表也是盡可能地簡單，只用BLACK（義式濃縮咖啡和美式咖啡）、WHITE（拿鐵），以及FILTER（濾掛式咖啡）這三種做分類。拿鐵咖啡固定是用自家的豆子，但是義式濃縮咖啡則是由3家咖啡烘焙所提供，並且於每周更換。

坂尾篤史開始「ABOUT LIFE COFFEE BREWERS」前

2003	在建設公司上班
2005	回到家鄉，在家中的建設公司裡工作
2007	利用打工渡假的身份到澳洲雪梨，接觸了當地的咖啡文化，因而決定從事咖啡相關工作
2008.12	在東京·新宿的『Paul Bassett』學習沖泡咖啡以及咖啡豆的烘焙
2011.8	離開『Paul Bassett』，開始為開店做準備
2012.1	1號店『ONIBUS COFFEE』於東京·奧澤開幕
2014.3	在澀谷的道玄坂找到5坪的物件出租，然後簽約租下
2014.5	『ABOUT LIFE COFFEE BREWERS』開幕

濾掛式咖啡與所有烘焙豆的價格相同，希望讓客人能夠享受到更多不同的咖啡。

雖說價目表上都有載明咖啡豆的產地與農園的名字，但其實大部分的客人還不習慣根據這些資料來點咖啡，所以我們會盡可能地找機會和客人聊聊，細心地介紹每個烘焙店的特色以及因烘焙所產生不同口味和香氣的差異等，使他們對咖啡能夠有更多的認識和啟發。和其他能夠享受悠閒時光的咖啡館不同，來我們這裡的客人大多時間都很趕，每天都很難有充分的機會能夠和他們多交流。「在這當中，如果平常總是點快沖咖啡的客人剛好有時間能夠慢慢品嚐咖啡，然後願意點濾掛式咖啡的話，那真的是很開心」，坂尾說。

今後，希望能夠從這裡建立出咖啡的新標準，並且讓越來越多的人願意來喝精品咖啡。

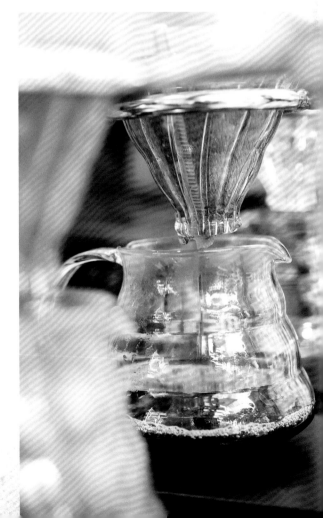

店鋪格局

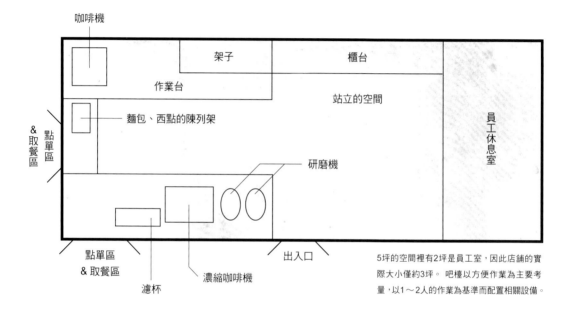

咖啡機

架子　　　　　櫃台

作業台

站立的空間

麵包、西點的陳列架

&　點
取　單
餐　區
區

研磨機

員工休息室

點單區
& 取餐區

濾杯　　　濃縮咖啡機　　　　出入口

5坪的空間裡有2坪是員工室，因此店鋪的實際大小僅約3坪。 吧檯以方便作業為主要考量，以1～2人的作業為基準而配置相關設備。

■ 開幕時間／2014年5月31日

■ 坪數／5坪

■ 客單價／550日圓

■ 1日平均來客數／200人

■ 設計‧施工／鈴木工藝社

■ 開業資金／1100萬日圓（自有資金）

■ 開業資金明細／物件取得費400萬日圓

內外裝潢400萬日圓　設備投資300萬日圓

■ 主要菜單及價格／義式濃縮咖啡 300日圓、拿鐵（熱）430日圓

給想開一家咖啡站的您
坂尾篤史先生的 ③ 個建議

① 咖啡站是做「商品簡報」的世界，
因此必須要先培養好溝通能力。

經營一家咖啡站，與客人之間的交流與互動是必須的。

為了讓客人對咖啡產生興趣，重要的是要把自己所知道的知識表達出來，

用像做簡報的心情積極地與客人交流。

② 不要為了追求利潤而被迫改變開店的宗旨
要先搞清楚自己想做的事是甚麼

自己是為了甚麼而開這家店呢？首先要清楚地定義出開店的目的何在。

如果「因為想要多賺一點」而開始增加點單上的商品，

那麼反而會讓客人搞不清楚我們這家店究竟是在賣甚麼的。

③ 為了讓店內風格能夠符合自己的想法，
因此需磨練自己的品味

如果沒有中心思想，單憑一時的喜好來開店可是ＮＧ的。

如果希望自己也能參與店內的裝潢設計，那麼就要培養咖啡以外的興趣，

同時並磨練自己的品味。

開店的宗旨不論為何，
都希望能讓客人
喝到好喝的咖啡。
仔細挑選咖啡豆
並細心烘焙，
將真正好喝的咖啡
送到每個客人的手裡。

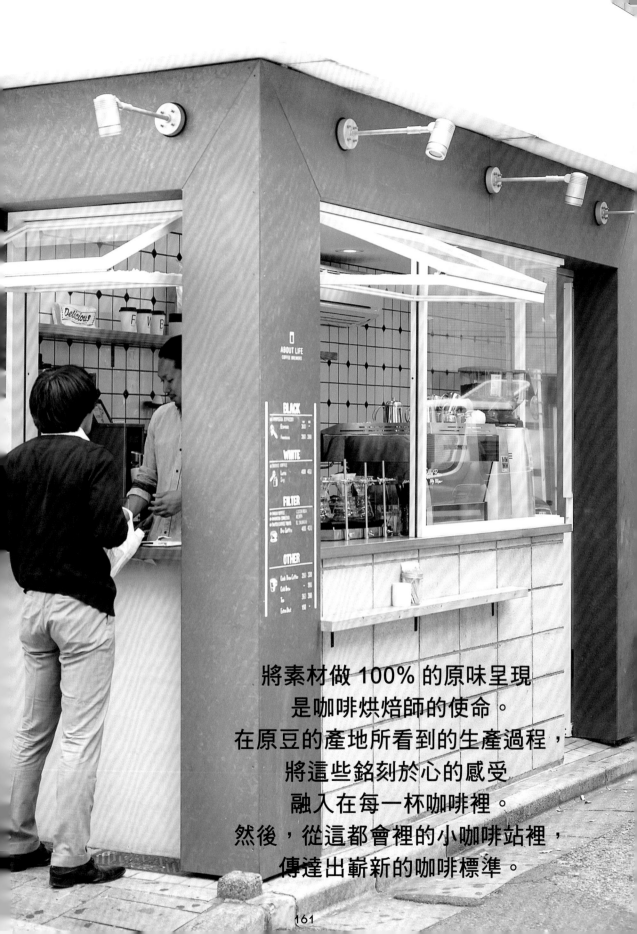

將素材做 100% 的原味呈現
是咖啡烘焙師的使命。
在原豆的產地所看到的生產過程，
將這些銘刻於心的感受
融入在每一杯咖啡裡。
然後，從這都會裡的小咖啡站裡，
傳達出嶄新的咖啡標準。

濾滴咖啡
(HOT)

400 日圓

來自3家店,總計共5種的單品咖啡可供選擇。照片中的是來自薩爾瓦多 Monte Sión 農場的水洗豆,由「SWITCH COFFEE TOKYO」所提供。彷彿果實熟透般的甘甜,是口感相當舒服的咖啡。

冰滴咖啡

390 日圓

在冰箱裡花上18小時細心萃取,口感相當細緻的冰咖啡。使用的是來自衣索比亞和宏都拉斯的水洗豆,由「ONIBUS COFFEE」所提供。冬季以外的期間皆有供應。

拿鐵咖啡
(HOT)
430日圓

拿鐵咖啡固定是用自家烘焙的「ONIBUS COFFEE」豆子。將衣索比亞、瓜地馬拉以及肯亞的混合豆，調配出和牛奶相當搭配的美味口感。依照客人不同的需求，也有提供價格相同的豆漿拿鐵。

義式濃縮咖啡
300日圓

來自3家咖啡烘焙的烘焙豆，並於每周更換。照片中的「AMAMERIA ESPRESSO」是來自哥斯大黎加、瓜地馬拉和巴西的混合豆，果香與酸味為其特徵。

我愛用的
工作用具

1

2

烘焙豆

選購來自WATARU（股）和 COFFEE PUNTO COM 的生豆，將5種單品豆和2種混合豆從淺到中深度烘焙。包括另外2家店，完全只提供精品咖啡。

濾杯

為了讓味道能更容易地被萃取出來，所以選擇HARIO的V60濾杯。簡潔的設計相當符合店內風格，而這也是選用HARIO V60的原因之一。將每個濾杯分別放在秤上，並特別訂做濾杯架擺放。

1 電子秤

在1號店烘焙咖啡豆時使用。因為能以0.1g為單位並可測量到100g，因此可以一粒粒地測量豆子。在一般的商店不太容易找的到，因此特地上網訂購。

2 咖啡濃度計

來自VST的TDS計。專為測量咖啡濃度所製作的濃度計。在練習咖啡萃取等，想要用數據來確認所泡的咖啡是否合格的時候非常方便。

濃縮咖啡機

會發出紅色LED光,來自La Marzocco的「Linea
PB」的雙頭咖啡機。由於希望能一直傳達最新的資
訊,因此機器設備也以採用最新機種為主要方針。

3 填壓器

從朋友那裡所拿到的美國
製填壓器。基本上只要夠
專業,不管是用哪種器具
都能夠萃取出味道相當穩
定的咖啡。因此對於使用
的填壓器也沒有特別指定
一定要是哪種品牌。

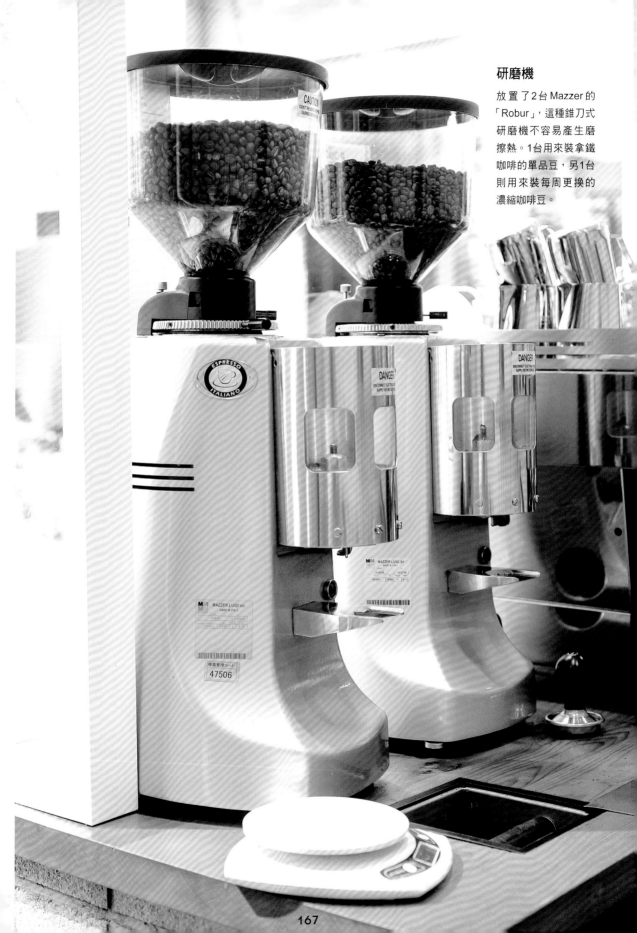

研磨機

放置了2台Mazzer的
「Robur」，這種錐刀式
研磨機不容易產生磨
擦熱。1台用來裝拿鐵
咖啡的單品豆，另1台
則用來裝每周更換的
濃縮咖啡豆。

Black bird coffee

■地址／愛知縣名古屋市千種區末盛通3-18 ループ末盛1F

■TEL ／ 052(753)7706　■營業時間／ 11點～ 19點

■公休日／週三　■URL ／ http://www.blackbird-coffee.net/

KONO
coffee dripper
meimon2

CASE 09
Black bird coffee

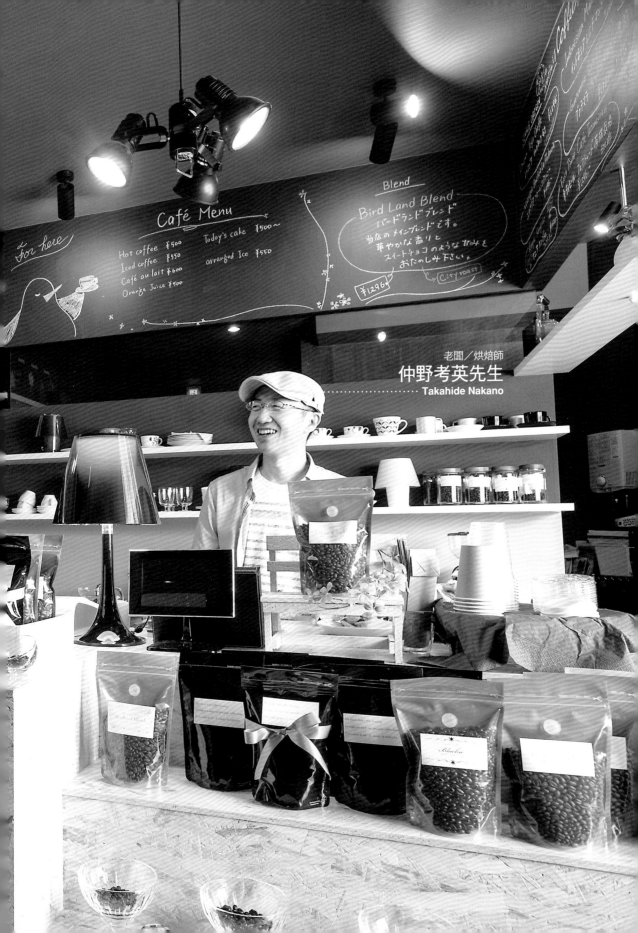

For here

Café Menu

Hot coffee ¥500　Today's cake ¥500〜
Iced coffee ¥550
Café au lait ¥600　arranged Ice ¥550
Orange Juice ¥500

Blend
Bird Land Blend
バードランドブレンド
当店のメインブレンドです。
華やかな香りと
スイートチョコのような甘みを
おたのしみ下さい。
CITY ROAST
¥1296

老闆／烘焙師
仲野考英先生
Takahide Nakano

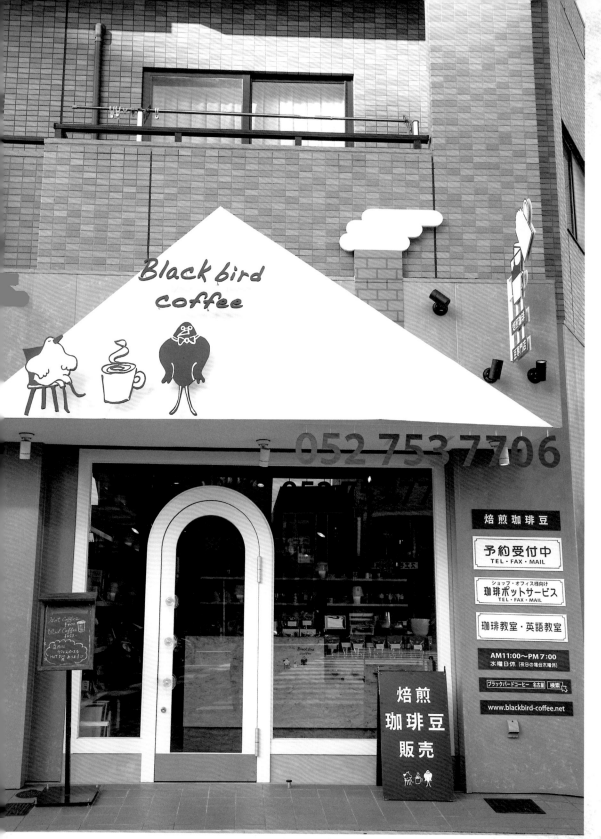

三角形屋頂、Black bird（斑鶇）的原創角色與像是烘焙所的煙囪主題，從大老遠就吸引人們的目光。

令人心想：「這是什麼？」
充滿巧思，
降低門檻，在地區開設的店面

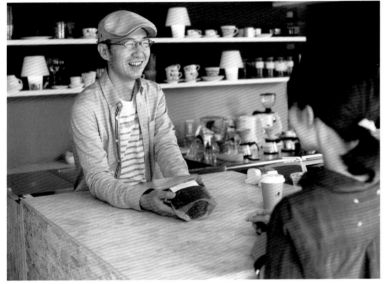

1_「Blackie」、「Birdland」等綜合咖啡的商品名稱，是由仲野先生最愛的音樂曲名、音樂展演空間和吉他的暱稱來命名。有時會從這個話題和客人打開話匣子。2_在咖啡豆販賣區，有生咖啡豆、烘焙豆、研磨咖啡豆3種為一組展示。不少客人津津有味地瞧著說：「咖啡豆有這麼多種變化啊？」3_咖啡外帶時熱咖啡400日圓、冰咖啡450日圓（皆為外帶價格）。購買咖啡豆可享咖啡折扣。4_商品販售空間裡面同時設有咖啡區。店面的主題顏色是深藍色，給予空間一種高尚沉穩的感受。5_為了因應商品呈現、實際販售和接待等多目的用途。櫃台縱深約1m有著充裕的空間。與客人保持到好處的距離，自然形成容易交談的氣氛。

咖啡店菜單有可選擇喜愛的咖啡豆沖泡的咖啡和自製的甜點。還準備了書籍雜誌等，打造出可放鬆一下的空間。

因緣際會下仲野考英先生受到咖啡吸引。

之後經過4年的籌備期間，

2013年總算在居住地名古屋市實現獨立開業。

這就是自家烘焙咖啡店『Black bird coffee』。

他的目標是「不像咖啡店」的店。

引人注目的外觀和原創商品的推出，

加上內容道地的正式咖啡。

藉由獨特的風格，增加一批新的咖啡愛好者。

1

2

3

6

4

5

1_ 販售可在自家享受咖啡的萃取器具，贈送咖啡豆時想添加的小東西。留意挑選與展示商品，令人不自覺想拿在手上。2_ 禮品有咖啡豆、咖啡的相關用具、小東西等，店內商品可自由混裝。盒子售價150日圓起。3_ 原創的「隨行杯」1080日圓，不只盛裝飲品，當成咖啡豆的保存瓶使用也頗受歡迎。4_ 活用籃子的咖啡豆展示。當成贈禮可免費繫上緞帶。每種咖啡豆的緞帶顏色都不同，好處是容易讓客人記住品牌。5_ 夏季限定的「咖啡原液」1296日圓。以葡萄酒瓶為印象，貼上附有店家插圖的貼紙呈現原創性。6_ 今年秋天開始販售仲野先生的太太親手做的烘焙點心。「可可蛋白霜」420日圓。

一般商店卡與「Black bird club」的會員卡（辦卡費用300日圓）。加入會員可享咖啡豆折價，還能參加限定的試飲會。

更開心、輕鬆地挑選咖啡豆。如雜貨般的商品與展示

老闆／烘焙師
仲野考英先生
Takahide Nakano

參加『堀口咖啡』的研修班，而踏上咖啡之路。上了4年的研修班，之後獨立開設自家烘焙咖啡店。除了自家烘焙、販賣約20種咖啡豆，也在咖啡店提供或舉辦咖啡教室。和太太兩人經營店面，考英先生主要負責烘焙與萃取，太太則負責蛋糕與烘焙點心。

乍看獨特，內容卻是正統派。
發掘需求，獲得全新的咖啡愛好者

CASE 09
Black bird cof

輕鬆的好奇心，發覺時早就以創業為目標
嚴密的籌備使模糊的理想化為具體

「直到數年前，我只把咖啡當成提神的飲料。」仲野先生說。而改變他的想法的，是出自好奇心不經意參加的咖啡教室。可是他不滿足於專為初學者的輕鬆內容，「想瞭解更多」而四處尋找後，遇見的是『堀口咖啡』的咖啡研修班。

「這次，遠遠超乎預期的深度內容令我很驚訝。原本打算只上一期，但是無法通盤理解，我幾乎每個月都從名古屋去東京上研修班。而且愈是瞭解咖啡深奧的世界，愈想追求更高的目標，也想擁有一家店作為自我展現的場地。並且想讓地方上的人享受美妙的咖啡，這樣的想法愈發強烈。」

決定創業的仲野先生，此時歷經4年籌備創業。最花時間的部分是選擇區域＆尋找物件。他走遍看上的區域，掌握居民結構與行動的傾向，以及交通量等等。完全活用鄉市鎮所公開的人口與小學生等數據，也預

測城鎮今後的發展。在咖啡研修班，全面學習了咖啡豆與產地的知識、萃取、烘焙、杯測、經營知識。在上研修班前後去逛咖啡店。從老字號咖啡店學習長年獲得支持的經營秘訣，從人氣咖啡店掌握最新的趨勢。

此外也參考小賣店與美術館的呈現方式，一流品牌商店的接待方式，從遠方的店訂購咖啡豆學習烘焙。在圖書館借閱的書也實際上高達數百冊。張開天線吸收資訊，文學、藝術、設計書籍等所有類型都找來讀過。乍看不覺有關連的內容，日後也一定能活用在開店與接待上。最後整理這些資料與概念，製成約100頁的創業企劃書。

「模糊的想法也經由書寫得以整理出頭緒，也逐漸地愈來愈清晰。為避免偏離方向，創業後總是重新檢視計劃書。作為接受融資時的資料也確實派上用場。」

如此踏實地穩固開店的基礎。

吸引往來行人興趣的店面

開業地點是名古屋之中悠久歷史與新文化交錯的

fee

本山～覺王山區域。面臨地區的主要道路，從地鐵車站也只需走路4分鐘的條件不錯的地點。

「我非常喜歡這條街的氣氛，靈敏度也高，不少人也很執著這裡。我覺得想介紹高品質的咖啡，或提供豐富的選擇讓客人享受，應該要選這裡。」

關於店舖的設計與構思，為避免被既定印象束縛，刻意不參考其他咖啡專賣店。仲野先生對設計師的要求是「讓人感興趣的設計」與「活用角色」。這個風格表現得最突出的，正是面向大馬路的外觀。格外引人注目的三角形屋頂的設計與黑鳥的原創角色令好奇窺探的客人不絕於後。為了讓因此感興趣的人容易踏入，店面前面採用大片玻璃。烘焙機也設在從馬路能清楚看見的位置。

此外透過社群網路的口耳相傳，也是重要的宣傳工具。「圖像型的角色容易讓人記住，不自覺地想發郵件寄給人或上傳到社群網路。不只是引人注意，還想進去看看，然後告訴別人，本店正是以此為目標。」

以販賣咖啡豆為主體，藉由咖啡商品與咖啡外帶拓展業務範圍

「希望客人在自家享受咖啡豆，提供有咖啡相伴豐富的每一天。」基於這個想法，店裡以販賣咖啡豆為主。商品陣容有原創綜合咖啡3～4種以及單品咖啡14～16種，產地與香味等變化豐富，能從中選擇。採購來的生咖啡豆，使用富士皇家的半熱風5kg鍋子少量自家烘焙。一面活用咖啡豆的特性，一面重視「該發揮哪個部分並提供」進行烘焙。另外有時也提供能分別品嘗數種咖啡豆的划算「試喝比較組」，或同樣咖啡豆改變烘焙程度的咖啡。留意提供客人想嘗試的商品。

為降低門檻讓客人輕鬆上門，咖啡相關商品的販售，與咖啡同時享用季節甜點的咖啡區的設立，也準備了外帶菜單。正如他所預料，咖啡豆加上商品當成禮物的人，咖啡外帶的需求都很高。

「美味的咖啡豆，會讓人想拿來送人呢。收禮的人

覺得『很好喝』而變成新顧客的例子也不少，今後也將在禮品上投入心力。另外，這附近有許多人在街上散步，騎自行車、健走的人也不少，因此經常有人外帶。還有附近大學的教授與研究員、購物返家的主婦等，會來店裡歇一會兒喝杯咖啡喘口氣。」迎合地區需求的型態，招來了廣泛的客層。

讓客人回流的接待與活動
與地區一同成長

開幕後經過1年，回頭客也逐漸增加。當初完全不瞭解咖啡的客人，來店消費進而愛上咖啡的例子也不少，逐漸能掌握客人的反應。

「提供客人追求的東西是專家理應做的事。然而我更進一步，有意無意地提供與上次不同香味的咖啡豆，用心讓客人更深刻地享受咖啡。挑選咖啡豆與挑選衣服很像，有時候當事人沒有發現，其實卻很『合適』。」

為了讓店面有更好的發展，細微的改良也不可缺少。例如讓客人在自家享受咖啡豆的同時，搭配今天秋天開始販售的烘焙點心。因店裡業務繁忙暫時關閉的咖啡教室，也因應客人的要求預定重新開始。會員卡卡費300日圓就能加入的『Black bird club』，也正在籌劃夜間咖啡活動，介紹平時菜單所沒有的改編咖啡。

此外在「與地區合作」這方面，與附近其他行業的店家的合作活動，地方雜誌所企劃的在城鎮網頁介紹咖啡的專欄連載也將全新展開。其他像是重新檢視商品的發展與接待方式的提升等，今後想做的嘗試堆積

仲野考英先生開設『Black bird coffee』之前

2009.7	首次參加當地的咖啡研修班
2009.8	參加『堀口咖啡』的研修班，每個月上一次課
2009.12	決定創業，開始籌備
2013.4	決定店面，辭去工作
2013.9	『Black bird coffee』開幕

耗時4年整理而成的創業企劃書的一部分。

如山。

　當然並不是全都採用就好。好比「一般人能參加的民眾杯測，舉辦的店增加了，但對我們來說還太早。當成瞭解咖啡的機會是很有趣，但專業門檻太高會讓客人很難參與。」界線區隔得很清楚。

　起初引起興趣上門的客人，逐漸深入地瞭解咖啡，享受有咖啡的生活。如此與地區一同成長，成為受人喜愛的咖啡店正是目標。

不論再怎麼忙碌，每週必定上街一次研究開店區域。

店舖格局

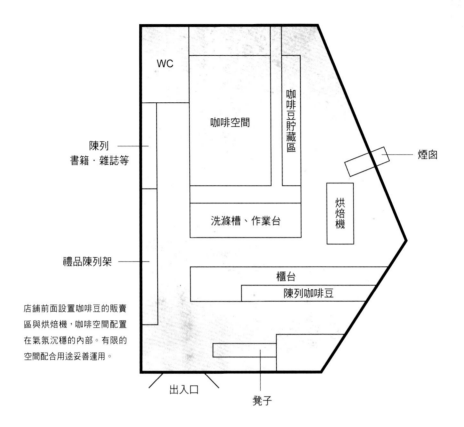

店舖前面設置咖啡豆的販賣區與烘焙機,咖啡空間配置在氣氛沉穩的內部。有限的空間配合用途妥善運用。

(圖中標示)
- WC
- 咖啡空間
- 咖啡豆貯藏區
- 陳列 書籍‧雜誌等
- 禮品陳列架
- 洗滌槽、作業台
- 烘焙機
- 煙囪
- 櫃台
- 陳列咖啡豆
- 出入口
- 凳子

■ 開幕時間╱2013年9月14日

■ 坪數‧座位數╱12.8坪‧8席

■ 客單價╱咖啡豆售價1300日圓、咖啡900日圓

■ 1日平均來客數╱不公開

■ 設計╱SUPER BOGEY PLANNING(股)

■ 施工╱TENMEI(股) ■ 創業資金╱不公開

■ 主要菜單及價格╱熱咖啡500日圓(外帶400日圓)

每週精選蛋糕480日圓起

給想開一家咖啡站的您
仲野考英先生的 ❸ 個建議

① 親自走一趟看上的區域是最好的方法！
還能觀察人們的動向

區域縮小到一定範圍後，總之就去走一遭。在反覆前往的過程中
「這間店要收掉了會空出來」等，連還沒登記在房屋仲介公司的資訊
也能早一步掌握。另外觀察超商裡的雜誌種類，也能預測客群。

② 張開天線吸收資訊。
即使不同領域，也有許多活用之處

開店時，並非只有咖啡店或咖啡館可以參考。
來自不同行業想開咖啡店的人也不少，
即使領域不同，依個人體會也有許多能在咖啡店活用的經驗。
讀過的書在接待客人時也有助於製造話題喔。

③ 重視與地區的連結。
從創業前就開始建立人脈

經營一間店，不可缺少與地區的關聯。我委託當地的設計公司設計，
也因此獲得他們介紹值得信任的業者與稅務代理人，對我有很大的幫助。
拜訪地區的店家或在社區出席活動，先建立人脈，有時可獲得建議或支援。

當今時代能在超商買到咖啡。
輕鬆取得偶爾也不錯，
其中也有人覺得：
「想喝更美味的咖啡。」
過去親身感受，受到吸引的
咖啡的深奧、樂趣與豐富……
並非想單方面地傳達想法，
我所珍視的是，
與客人一同分享的喜悅。

即使能開一間引人注目的店，

讓人「想進去瞧瞧」、「以後還想再來」

則不容易做到。

以前這一帶，有一間挑選優質好書

與地區緊密結合的書店，

在收掉書店的那一天，

擠滿了為這間店惋惜的人們，

曾經是大家最愛的這個場所。

假如有一天本店結束營業時，

希望鎮上的居民

也能如此溫暖地目送我們

熱咖啡

500 日圓

咖啡豆可從20種之中選擇。
點餐後研磨咖啡豆,以濾滴
方式萃取。瑞典 Rorstrand
的咖啡杯,品質好、現代的
設計與店裡的形象很契合。

冰咖啡

550 日圓

咖啡豆與熱咖啡同樣是可
以選擇的形式。加了冰塊的
littala玻璃杯,倒入冷飲用
濾滴得較濃的咖啡再供應
給客人。

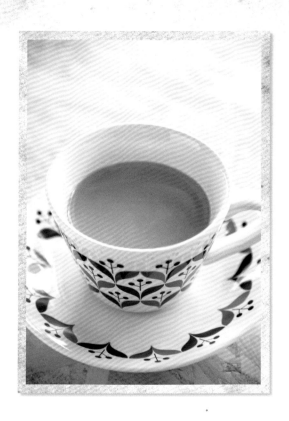

咖啡歐蕾

600 日圓

挑選使用哥倫比亞深焙或
義式烘焙綜合等,適合咖啡
歐蕾的咖啡豆。乳脂肪高、
香甜的牛奶與咖啡1：1混
合,倒成滿滿的250ml。

每週精選蛋糕

480 日圓

新商品「和栗蒙布朗」480
日圓。蛋白霜的基底放上鮮
奶油與糖煮栗子,擠上栗子
奶霜。除了蛋糕,還有和咖
啡很搭配的布丁與戚風蛋
糕等。

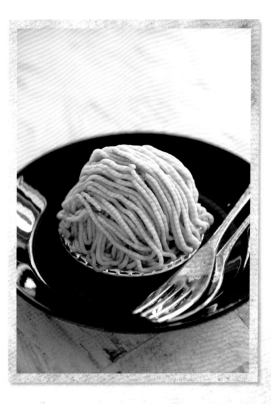

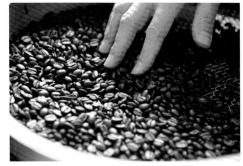

烘焙機

使用富士皇家半熱風式的5kg鍋子。直到最後一直很猶豫是否該選擇可直接發揮咖啡豆特性的直火式，但還是覺得半熱風式烘焙出的溫和香味，更契合自己想表現的印象與地區的意向。

我愛用的
工作用具

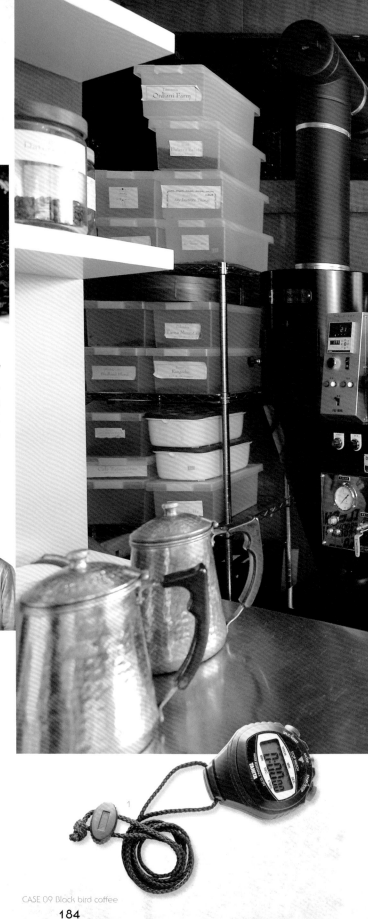

1 秒錶

烘焙時點火、倒入咖啡豆、停止烘焙等時候不可缺少的用具。起初使用廚房計時器，後來改用好用、方便攜帶的秒錶。

2 烘焙&杯測數據表

烘焙數據與烘焙後的杯測數據都記在表上，累積成一份資料。「如何烘焙才會有這種味道」等分析也作為下次的參考。

3 試喝杯

在復古商店便宜購入的小咖啡杯。咖啡或外帶用萃取咖啡時，一定會用這個杯子讓客人試喝後再提供。

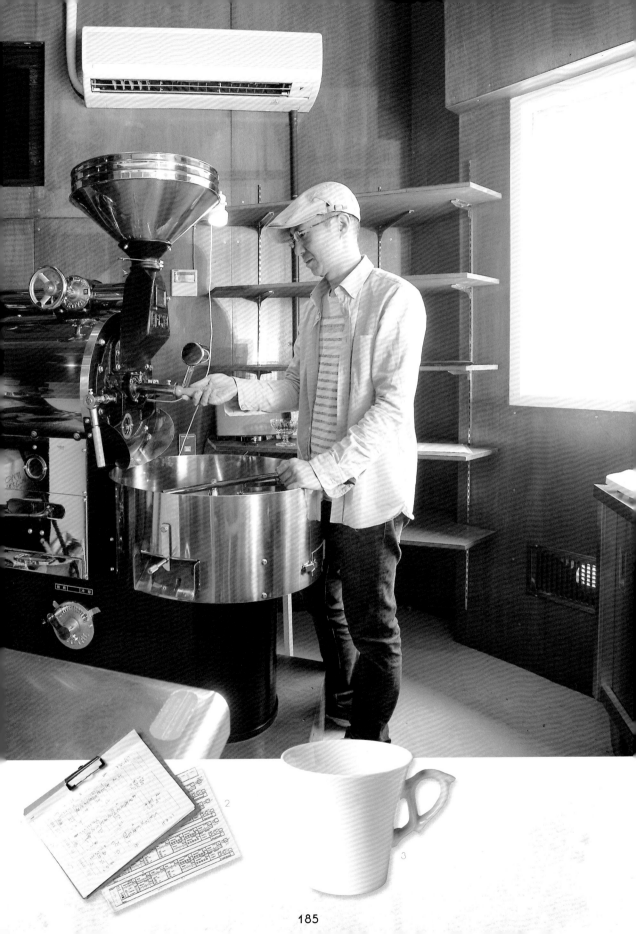

烘焙豆

只販售高品質的精品咖啡
咖啡豆。不秤重販賣,統
一販售200g裝的包裝。
省去每次測量裝袋的工
夫,更能盡力接待客人。

咖啡豆研磨機

販賣咖啡豆時使用ditting的大容量型
(圖片深處);在咖啡店提供時,則使
用少量研磨較方便的富士珈機的「み
るっこ(Mirukko)」。

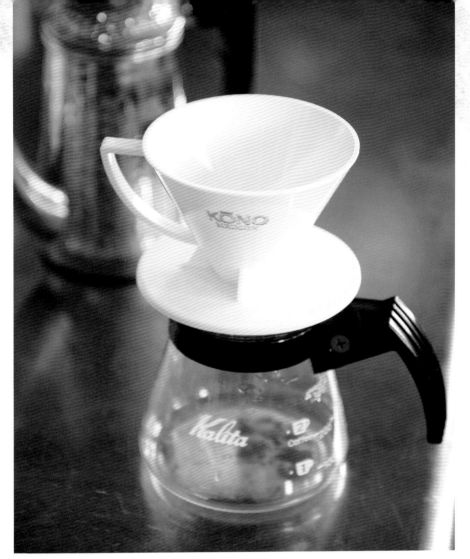

濾杯&咖啡壺

KONO 濾杯，搭配 Kalita
咖啡壺進行萃取。KONO
容易掌控咖啡豆味道的圓
錐形，和可依每種咖啡豆
變色的顏色發展，Kalita
底部平坦具有穩定感，這
點令人中意。

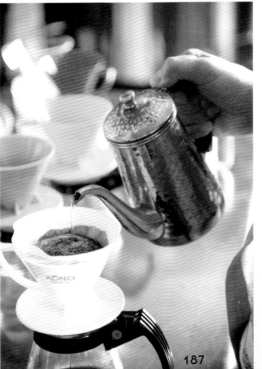

Coffee Soldier

■地址／鹿兒島縣鹿兒島市東千石町17-9松清大樓1-B
■TEL ／無　■營業時間／ 9點～ 19點　■公休日／不定期
■ URL ／ http://baristakemoto.tumblr.com/

CASE 10

Coffee Soldier

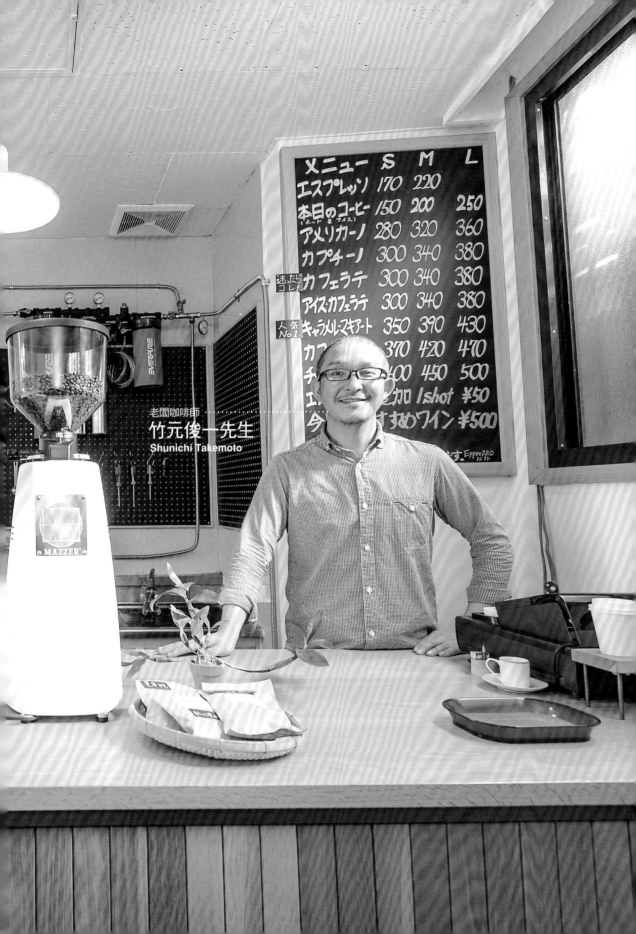

メニュー　　S　M　L
エスプレッソ　170　220
本日のコーヒー　150　200　250
（ホット＆アイス）
アメリカーノ　280　320　360
カプチーノ　300　340　380
迷ったら コレ! カフェラテ　300　340　380
アイス・カフェラテ　300　340　380
人気 No.1 キャラメル・マキアート　350　390　430
カフ　　　　　370　420　470
チ　　　　　400　450　500
エ　　　追加 Ishot ¥50
今　　　すすめワイン ¥500
　　　　　　　　　　　す。Espresso バスト

老闆咖啡師
竹元俊一先生
Shunichi Takemoto

MAZZER

隨意漫步於城市中的繁華街
提供了日常價格的美味咖啡

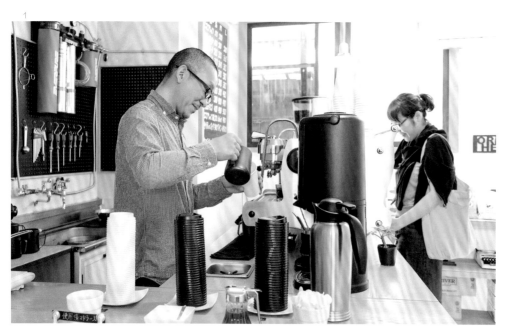

1_ 在櫃台內沖泡拿鐵咖啡的老闆咖啡師竹元俊一先生。2_ 開店當時設置的細長櫃台座位。活用木頭與鐵的質感製作的家具，委託評價不錯的鹿兒島藝術家『Roam』製作。3_ 使用單品咖啡豆的本日咖啡150日圓起，是每天都能消費的價格。4_ 開幕約1年後，觀察客人的停留時間擺設椅子。5_ 地點位於鹿兒島最繁華的天文館大街。來自外縣市的遊客和海外的旅客也不少。6_ 取餐櫃台放置了杯蓋與糖漿，引導客人自助式取用。

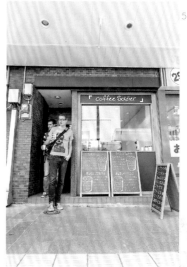

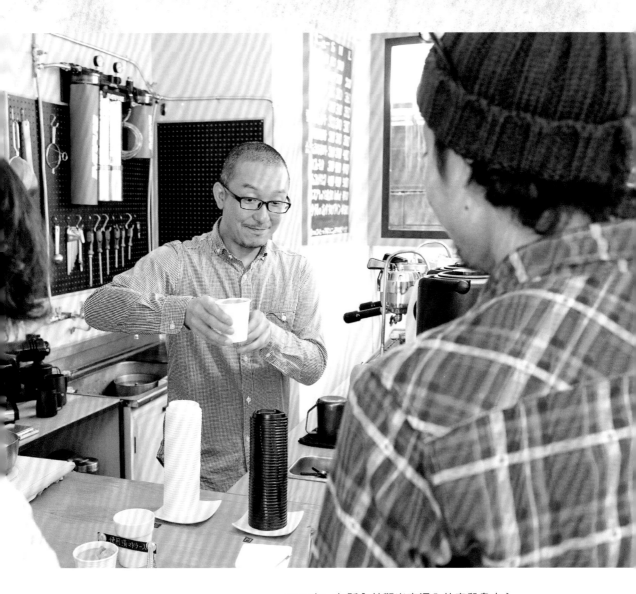

放在窗邊的杯子，暗示小、中、大杯3種容量。與擺在下方的各容量價格表結合，讓客人入店前對點餐內容有個概念。

2013年，在縣內外觀光客湧入的鹿兒島中心天文館大街開幕的『Coffee Soldier』。
老闆咖啡師是曾在JBC兩度榮獲日本第一咖啡師頭銜的竹元俊一先生。
儘管使用高技術、高品質的單品咖啡豆，卻抑制在每天可前來消費的合算價格。
「希望大家經常享受美味的咖啡。」
回應了當地居民與觀光客的需求，成為在此扎根的地區咖啡店。

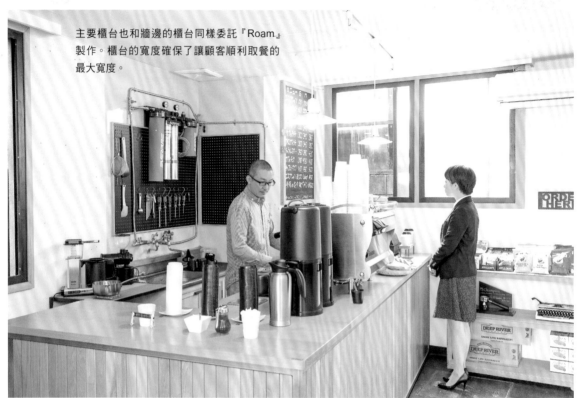

主要櫃台也和牆邊的櫃台同樣委託『Roam』
製作。櫃台的寬度確保了讓顧客順利取餐的
最大寬度。

希望大家知道真正
的味道，焦糖與巧克
力醬在店裡親自手
作。焦糖是與熟識
的糕點師商量研發
出食譜的自信之作。

店內一角的擺飾是在
2008年咖啡師大賽第2
次拿下日本第一的獎杯。

立即蓋上杯蓋的外帶咖啡，也是每一杯都仔細地
畫上拿鐵拉花。尤其深受女性喜愛。

1_「我在萃取時會特別留意,包含濃縮咖啡飲料,希望顧客都能覺得咖啡是香甜順口的。」竹元先生說。2_店名的由來與店長的想法,用麥克筆寫在用於房子外牆等處的夾板上。3_烘焙點心委託出身東京的法式蛋糕店,目前在鹿兒島經營蛋糕工坊的『mignon』。4_咖啡豆使用從之前工作的『voilacoffee』採購的精品咖啡。

活用日本第一的咖啡師與甜點師傅的經驗
傾注全力傳達「真正的味道」

老闆咖啡師
竹元俊一先生
Shunichi Takemoto

當過甜點師傅，曾任職於精品咖啡的先驅『voilacoffee』。工作期間曾2度榮獲日本咖啡師錦標賽優勝。離職後經過1年的準備期間，2013年1月開設『Coffee Soldier』。

特別加強買賣的王道「快速・便宜・美味」，追求任何人都覺得好喝的咖啡

CASE 10

Coffee Soldier

甜點師傅時代，被眼前提供的濃縮咖啡吸引而改行當咖啡師

鹿兒島第一的大街・天文館的一角。沿著照國表參道建造的咖啡店，陸續有單手拿著咖啡杯的人走出店外。有在商店街工作的人，也有來自海外的零星背包客。

『Coffee Soldier』於2013年1月在此地誕生。店長是2006年與2008年兩度在日本咖啡師錦標賽（JBC）榮獲日本第一的竹元俊一先生。

起初為他開啟飲食之門的是西式糕點的領域。製作蛋糕時思考食譜的規則合乎他的性情，因而深深感覺這是他的天職。然而，卻逐漸地希望自己做的東西能立刻讓客人品嘗，這種慾望開始萌芽。有一次，他以客人身分造訪鹿兒島的『voilacoffee』，邂逅了命運中的咖啡。那時是精品咖啡的前身「聯合國咖啡」，那種自然的複雜感、餘味的絕妙震撼了他。並且他覺得，在眼前萃取的咖啡能立即品嘗是最有魅力的一點。

2度榮獲日本第一咖啡師的稱號開設以咖啡決勝的咖啡站

在『voilacoffee』開始工作數年後，第二次的轉機到來。就是挑戰JBC。儘管對於萃取濃縮咖啡的技術與速度頗有自信，但第一次與第二次的挑戰都短暫地在預賽中敗退。後來鑽研海外的訓練影片直到幾近磨損，並重新學習濃縮咖啡，終於在第3次挑戰時贏得日本第一的稱號。並且兩度拿下優勝。

「參加世界大賽，和語言不通的他國咖啡師把咖啡當成共通語言成為夥伴。當然也從其他咖啡師的技術受到刺激，變得比以往更認真地面對，心境也煥然一新。」

而在『voilacoffee』工作11年後，開始著手準備獨立。營業型態從上一份工作便已決定為咖啡站。和咖啡店相比周轉率較佳，獨立創業在資金方面也能抑制風險等，除了咖啡站別無更好的選擇。

「日本尚未有濃縮咖啡教材的時期，我參考了美國戴

維‧紹默（David Schomer）的書籍。他最先開的店是咖啡站，這對我也有很大的影響。」

熱鬧大街 & 咖啡連鎖店附近
徹底堅持兩大地點條件

竹元先生創業時選擇地點是他最堅持之處。他花了將近1年時間，等待大街空出一間大小適宜的店舖。

「即使泡出再怎麼好喝的咖啡，客人也不會為了這一杯咖啡特地出門。因為咖啡是日常飲料。像居酒屋最好在大馬路彎進一條巷子內，而我認為咖啡站必須設在顯眼的場所，因此面向人來人往的大街也很重要。」

地點的另一個關鍵，就是要開在大型咖啡連鎖店附近。

「會開設咖啡連鎖店，就表示該處有咖啡的市場。而如果以相同的價格範圍、或更合理的價格提供更美味的咖啡，客人自然會流向這邊。」

認為口耳相傳就是最好的廣告，是竹元先生獨有的行銷策略。菜單也集中推出拿鐵咖啡、焦糖瑪奇朵咖啡和摩卡咖啡等咖啡連鎖店耳熟能詳的品項。本日咖啡150日圓起、拿鐵咖啡300日圓起，主打低價格促銷。

使用的咖啡豆皆從『voilacoffee』採購。準備本日咖啡、濃縮咖啡、冰咖啡用約3種。有些客人每天都來消費，所以每週會變更數次產地或農園。

「近年來，精品咖啡明顯的酸味與獨特的香氣受到注目，但強迫一般客人接受也難以獲得理解。所以，我們的目標是客人在喝完後能實在地感受到很甜、有○○的香氣等『咖啡好喝』的印象。」

另外，活用當過甜點師傅的經驗，濃縮咖啡飲品的副材料也自己製作。最受歡迎的焦糖瑪奇朵咖啡所使用的，焦度不同的2種焦糖醬的黏度、苦味與甜味，也是不斷嘗試製作出來的自信之作。

「並非市面常見那種黏糊香甜的『焦糖風味』，我希望大家能瞭解焦糖真正的深奧滋味。」

貫徹客氣的接待方式
讓客人享受咖啡箇中滋味

開店當初採用全站立式的風格。不過，過了1年逐漸設置椅子與長椅，現在設有椅子3把、長椅1張。雖然如此，客人的翻桌率快得嚇人。而空間構造也是，竹元先生接受點餐、結帳、沖泡咖啡時沒有半個多餘的動作，如行雲流水般優美。

「對咖啡站來說快速提供是一條生命線。牛丼蓋飯店也是如此，『快速·便宜·美味』是做生意的王道。」竹元先生如此說明。

店的外牆與店內的黑板上，寫了竹元先生對於咖啡的想法。然而卻未提及JBC冠軍，獎杯只放在店內的一角。「所謂『日本第一咖啡師的店』，既是我們的長處也是缺點。如果不是這個人泡的咖啡就沒有價值，無法面面俱到，正是倒閉企業的典型。『不應是員工，而是要讓客人對店家有感情。』這是我之前工作的社長所說的話，真是一句金玉良言。另外，常客醞釀出沙龍般的氣氛也是種困擾。所以店面的資訊傳遞與其使用相互交流型的Facebook，我選擇單方面發布訊息的Tumblr。」

如同竹元先生所言，該店與客人保持適當的距離，因此上門的客人各自享受咖啡時光。

最近由於認識經營葡萄酒酒吧的調酒師，也開始提供以自然派為主的葡萄酒。「咖啡與葡萄酒都是農作物，從栽培到烘焙、方法與釀造，追尋的道路非常接

竹元俊一先生開設『Coffee Soldier』之前

1995.4	從高中調理科畢業，在西式糕點店工作
2000.4	改到『voilacoffee』工作
2006.3	在 JBC 拿下日本第一
2008.3	在 JBC 二度拿下日本第一
2011.1	從『voilacoffee』離職
2013.1	『Coffee Soldier』開幕

近。瞭解葡萄酒對於身為咖啡師的我也是精神食糧。」另外，百香果與檸檬蘇打果汁等，咖啡以外的飲料也不定期登場。

『Coffee Soldier』所提出，平常飲用的美味精品咖啡的領域大開之時，在 JBC 和世界大賽中展露的柑橘類與咖啡的組合飲料也將會提供。心中懷著代表日本的咖啡師的驕傲，竹元先生的挑戰將持續下去。

店舖格局

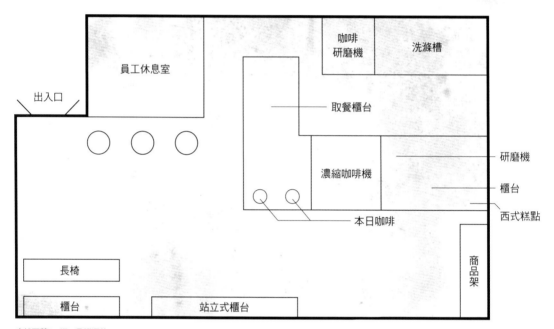

員工休息室

咖啡研磨機

洗滌槽

出入口

取餐櫃台

濃縮咖啡機

研磨機

櫃台

西式糕點

本日咖啡

長椅

商品架

櫃台

站立式櫃台

店舖面積6.5坪，是縱深的
構造。店內最深處設有收
銀櫃台，旁邊設置濃縮咖
啡機，取餐櫃台，以最短
的動線解決。座位以站立
式為主。

■開幕時間／2013年1月2日

■坪數・座位數／6.5坪・3席

■客單價／約300日圓

■1日平均來客數／70～120人

■設計・施工／竹元俊一（Coffee Soldier）・320style

■開業資金／約500萬日圓

■主要菜單及價格／拿鐵咖啡中杯340日圓、

濃縮咖啡小杯170日圓、焦糖瑪奇朵咖啡中杯390日圓

給想開一家咖啡站的您

竹元俊一先生的 ③ 個建議

① 選擇地點決定成功與否。
徹底找出人潮聚集的場所

只要泡出美味的咖啡，客人自然會上門，這種想法是錯誤的。

客人並不會如店長所想特地上門。

選擇人潮聚集的店面時，請多花點時間認真面對。

② 若是有心創業，
要有勇氣踏出第一步

有不少人來找我諮詢創業的事，許多人過度慎重考慮

反而無法踏出第一步。事實上，其實借到開業資金的方法何其多，

重點是思考如何償還並踏出第一步。

③ 並非因為流行，希望您瞭解
精品咖啡的本質，認真面對

有些人將精品咖啡當成時尚之一而追求。

可是，精品咖啡的誕生需顧及咖啡品質的提昇，

不然生產國與零售商將面臨無法生存的現實。

請記住若不追求高品質，就沒有對抗大型連鎖店的活路。

テイクアウト・立ち飲み

コーヒーソルジャー

- OPEN HOURS
 AM9:00 〜 PM7:00
- 定休日 不定休
- ブログ『コーヒーソルジャー日常日記』
 htt://baristakemoto.tumblr.com
- Twitter follow me
- Instagram follow me
 「コーヒーソルジャー」で検索

- お店のスタイルは、立ち飲み
 テイクアウトをメインにした
 コーヒースタンドです。
 うまいコーヒーを日常価格で。
 うまいコーヒーは、毎日を
 ワクワクさせる。

每天上班的通勤路線上，還有週末出遊玩樂的街景上，可以找到一間提供美味咖啡的咖啡站。

「因為有這裡我才喜歡這條街。」希望客人都能這麼想，而繼續在此提供咖啡。

依照產地、農園與烘焙方式，味道時時刻刻都在變化，能接觸到眾多咖啡的咖啡站，對咖啡師來說是一個幸福的地方。今天也要追尋令客人覺得真是美味的咖啡。

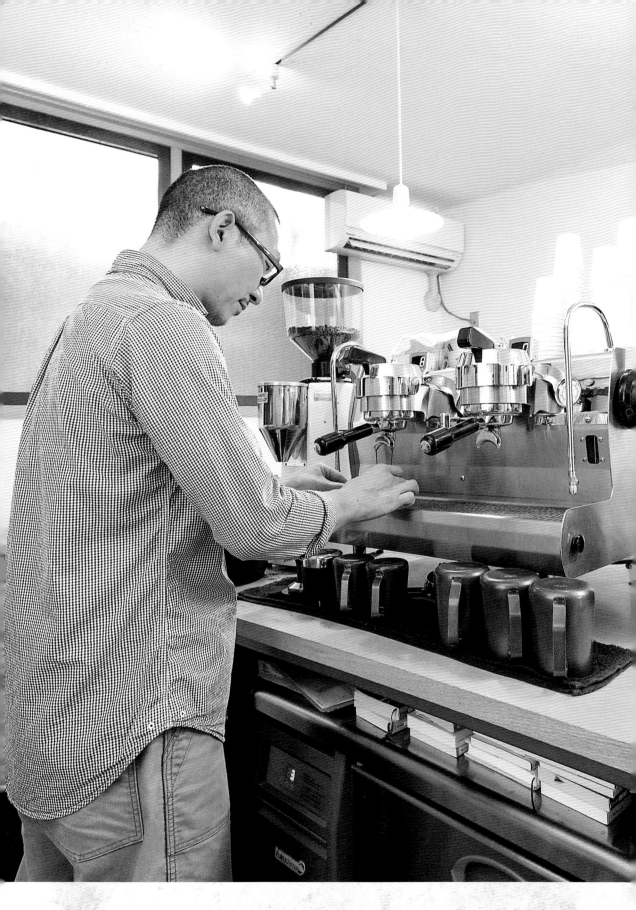

本日咖啡
中杯

200 日圓

每天是不同的咖啡豆，今天
是薩爾瓦多 Empireo 莊園
的咖啡豆。經由波蘭咖啡廠
商「MOCCA MASTER」萃
取。大多使用與冰咖啡不同
的咖啡豆。

焦糖瑪奇朵咖啡
中杯

390 日圓

使用可改變焦度的2種自製
焦糖醬的咖啡。和濃縮咖啡
搭配的醬略苦，頂飾的醬則
調整成溫和的甜味。

拿鐵咖啡
中杯

340 日圓

濃縮咖啡型飲料的牛奶使用福岡‧Omu Brand 的低溫殺菌牛奶。發揮牛奶的甜味，注意與濃縮咖啡的平衡而完成。

濃縮咖啡
小杯

170 日圓

薩爾瓦多 Empireo 莊園的咖啡豆以 Synesso 公司的「CYNCRA」萃取。以發揮咖啡豆的潛力為基本，每天對熱水的溫度與接觸時間精細微調。

我愛用的
工作用具

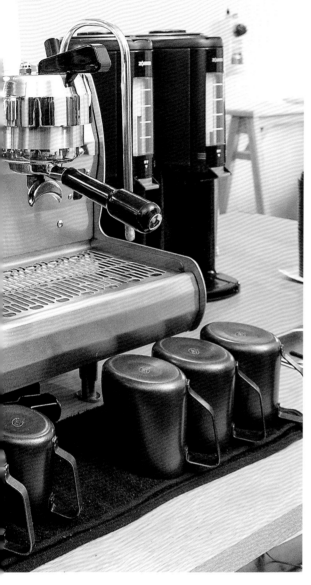

濃縮咖啡機 & 研磨機

濃縮咖啡機是 Synesso 公司的「CYNCRA」。溫度的
幅度在1℃以內的出色穩定性及可精細設定這一點深
深吸引老闆而採用。研磨機的切口可調整為不間斷,
使用 MAZZER 公司的「ROBUR」。研磨速度快以標準
款式來說也很好用。

1 **輕量匙**

新潟的「工房 AIZAWA」所製作的量匙。5cc(茶匙)與15cc(湯匙)的2種尺寸,在製作濃縮
咖啡飲品時用來測量焦糖醬與巧克力醬。簡單俐落的設計令人喜愛。

2 **磅秤**

由於原本是甜點師傅,所以正確測量重量的磅秤是必需品。製作焦糖醬時,測量冰咖啡的冰
塊分量時很好用。小巧卻能從0.1g的刻度測量到2kg,非常出色。

3 **填壓器**

芝加哥的『Intelligentsia Coffee』所使用的填壓器用起來最順手所以愛用。底座的金屬部分出
自『丸山咖啡』。拿來配合機器,在金屬加工廠將直徑削掉1mm的半獨創作品。

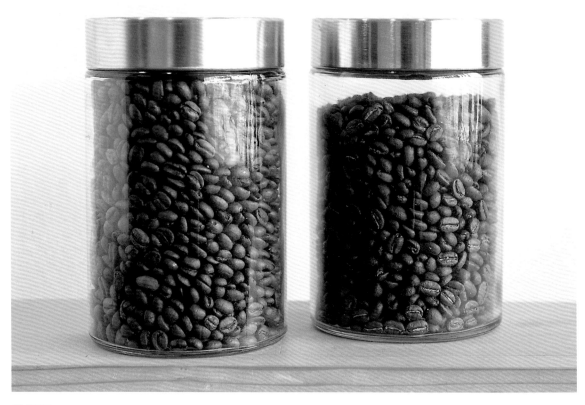

烘焙豆

使用『voilacoffee』所烘焙的新鮮咖啡豆。圖中咖啡豆來自衣索比亞
耶加雪夫，右邊的水洗式令人聯想到清爽的葡萄柚和檸檬的氣味，左
邊的自然精製如葡萄酒般複雜的莓果類香味為其特色。

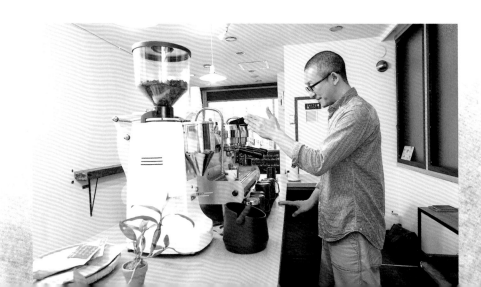

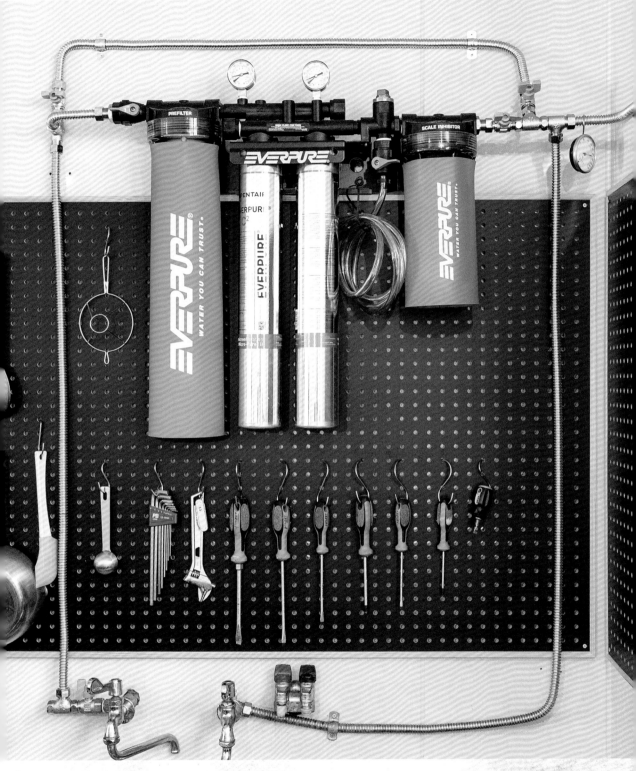

淨水器與保養用具

濃縮咖啡機所使用的水在淨水時使用「Everpure」。在機器背面「安排展示」。另外，使用掛在壁板上的工具類，竹元先生親自對機器進行簡單的調整、保養。

打算開咖啡站
創業前
最好先知道的 **8** 件事

獨自開一家咖啡站，

得尋找物件、調度資金、決定菜單等……該解決的問題林林總總。

「既然要做就不想失敗！」為回應您的需求，

特別整理出幾個至少該掌握的重點。

監修／FBC International（有） 董事長　上野登

首先掌握
③ 個心得！

① 首先以持續 3 年為目標

有不少店家 3 年內就面臨倒閉。

為了避免如此，一開始就擬定絕對要持續 3 年的事業計畫更形重要。

若能度過 3 年，就能明白自己店鋪的長處與短處，

客人接受的長處繼續發展即可。

之後當事人若有意願，想必要開幾年都行。

② 意識到「more than expected」

假設您店裡的拿鐵標價500日圓。

這時「more than expected」＝超出預期的東西，

亦即要是客人沒有發現超過500日圓的價值，便很難成為回頭客。

一～兩人營業的咖啡站成敗與否在於「是否有固定的客源」。

自己提供的咖啡是否有超過價格的價值，先捫心自問吧！

③ 擁有自己的獨創性

拿鐵拉花、甜點製作、JBC的優勝經歷等……「這是我的獨創性」

您是否至少有一項能驕傲地說出口的事實？

「雖然我什麼也不會卻很喜歡咖啡，我比任何人都重視客人的笑容。」

超商、販賣機、咖啡店……在咖啡供給過剩的日本，僅只如此可就前途堪慮。

創業前充分學習，找出自己的長處磨練砥礪吧！

決定概念

一開始提出的概念要確實遵守

①

「為什麼想開咖啡站？」「要拿什麼作為賣點？」「以哪些人為目標客層？」「要在哪裡開店？」「要持續到何時？」這些概念曖昧不明，以隨便的態度開店會非常危險！儘管有錢就能創業，但不論市中心‧地方，日本餐飲店要存活3年以上都很不容易。因此重點是概念形成。創業後有些部分不得不依照營業額與客人動向改變作法，但唯獨一開始提出的概念絕對要遵守。 另外，儘管違背店面存續這句話，但在咖啡站這種型態下，尤其最後舉出的「要持續到何時？」也很重要。從5坪大的規模獨自創業的咖啡站，是累積經營者經驗的大好機會，其中有些人也以擁有店內用餐空間的咖啡店創業或發展其他店舖為目標。請看準下一步，確實訂下店舖的主要概念。

②

尋找物件

調查目標客層的數目與他們的動向

地點是決定咖啡站成功與否的重大因素。十幾年前重視「店舖前通行量」這個數據，但更重要的是自己的目標客層有多少，依照星期幾、天候、季節掌握他們會如何行動。比方說，在外帶形式的咖啡站，目標客層的OL連在雨天也會撐傘來買咖啡嗎？假如不會來，梅雨季的營業額將不樂觀。要找到理想的物件，總之得常跑自己想開店的地區。出現在網路或傳單上的物件大多是剩下的，有時也是大型咖啡連鎖店店舖開發業務員判斷不行的物件。另外，房屋仲介公司用語中有「千三」一詞，意思是「1000件之中，只有3件優良物件」。不只房屋仲介公司，如果沒有幹勁願意多拜訪幾次出色物件的房東，理想物件可沒那麼容易找到。物件取得費用也十分龐大，地點選擇失敗也沒辦法立即撤收。要作好3年不得離開此處的心理準備，不屈不撓地尋找。

③ 所需資格／許可・申請

即使是小型咖啡站也需遵守營業法規

開咖啡站之時，需要「食品衛生責任者」的資格與基於食品衛生法的營業許可。和咖啡同時提供在店內調理的食物或甜點時需要「餐飲店營業許可」；如果只提供採購食物則需「咖啡店營業許可」。兩者必須申請其一。 依照營業法規與都道府縣的條例規定了需備齊的設備、用具等，首先請詢問所轄衛生所等處。最近為了降低成本， 取得規定寬鬆的「集會」許可持續長期間營業的案例， 討厭外觀差的洗手空間設在店內，而省下必要設備的店家也時有所聞。呼籲各位還是應當遵守規定的法律。接受融資時需提出的事業計劃書， 至少要以3年手邊資金不致枯竭，能持續開店的形式製作。10 ~ 20年前所說的「藉由獲得市場認知，營業額每年上升2%」的道理已成了神話。現今時代在社會上引發話題的開幕時正是營業額高峰的案例也不在少數。請將這點放在心上擬定事業計畫。

4 資金調度

請準備佔所有費用 51% 以上的資金。
公共開業融資也納入視野

關於開業資金，手邊最好準備所有費用的51%。咖啡站創業時也得看地點與規模，但除去物件取得費用至少也要花500萬日圓。換言之，必須存到250萬日圓以上。至於剩下的資金該從何處借來，首先將國家或都道府縣所設立的公共開業融資納入考慮吧！比如日本政策金融金庫，達成一定條件就能以有利條件獲得融資，依照各個自治體有些地方設有負擔一半利息的融資制度。在調查時，如果找到津貼豐厚的區域，更改開店場所也是一個辦法。不過，即使公共機關對於將會失敗的店也不會通過融資，因此提出時所需的事業計劃書內容將是重要關鍵。附帶一提，應有的咖啡師大賽優勝、得獎經歷等，有時作為融資的決定資料將發揮有利的作用。

店舖工程 5

若非服務方容易行動的店
客人將無法獲得滿足

關於店舖工程，大多委託設計事務所或工程公司設計・施工，貼磁磚或塗灰泥等，能做的部分自己做可望降低成本。不過，自己想開怎樣的店，或是如果不能明確地描繪出經營的形象，那麼設計師將無法畫成設計圖。堆滿笑容問候客人、接受點餐、沖泡咖啡、收錢交付、目送客人……從客人進門到離開的一連串流程連細節都想像出來，並且機器、洗滌槽、冰箱等設備類如何配置自己最方便行動都得思考。這時，不只之前學習的店家的經驗法則，盡可能多看成功的店、失敗的店並從中獲得靈感。大型咖啡連鎖店也對經營深思熟慮，因此能激發點子的部分不在少數。像是想讓客人看到自豪的機器、畫拉花的模樣等，也得注意別只被外觀蒙蔽，導致想隱藏的冰箱卻正對著客人座位，重要的動線卻很差等事態。

6 設備／用具・器具

難以追加引進的大型設備一開始需確實審核

這一點在最初的事業計畫也非常重要。首先是濃縮咖啡是否放入菜單中。創業後改變心意想設置機器，卻沒有足夠的設置空間，只能引進家庭用機器等……這樣會很糟糕。如果要在咖啡站提供濃縮咖啡，需要專業用變壓式以上的機器。另外，店面規模、營業額不僅要確實計算，也必須引進有餘裕的設備。例如依照1天得賣幾杯拿鐵，保存的牛奶數量與冰箱大小將會不同。若再詳細說明，按照牛奶的配送要隔幾天，所需的冰箱容量也不同。最常見的情形是沒弄清楚製冰機的尺寸，冰塊不夠導致夏天無法推出足夠的冰品菜單。機器與研磨機同樣，製冰機等大型高價的機器，也很難之後追加引進。相反地杯子或器具印製商標等，這些細節之後總有辦法能補足，因此關於主要設備一開始就該確實反覆審核。

7 菜單設計

遵照概念並考慮客人的需求與期待

　　無視客人的需求與期待只放上自己想推出的菜單,正是失敗的咖啡站的典型模式。譬如在富裕階層的中高年齡者較多的區域,只放了淺焙的濃縮咖啡也不會有客人上門。因為他們所追求的是,精心沖泡的深焙濾滴式咖啡。話雖如此,無視自己的概念只放暢銷的菜單也不對。即使有所損失,如果「自己的店主打精品咖啡」,這就是該放上的菜單。持續放著賣不出去的餐點,對老闆來說也需要勇氣。菜單設計的平衡度很重要,即使有暢銷品或賣不好的商品也沒關係。至於採購咖啡豆該思考的是如何減低損耗率。基本上,如果是真空的鋁箔包包裝的咖啡,沒有開封可以放半年。無法自己辨別味道的咖啡師,聽到烘焙業者說:「1個月後味道就會變差喔。」就會索性丟棄。是否真的不能用,應該用自己的舌頭判斷。身為咖啡師至少該具備的技能也別忘了勤加磨練。

宣傳・促銷

只靠社群網路或部落格宣傳，無法掌握固定客源

Facebook、Twitter、部落格等……今日不同往昔有著各種宣傳工具。不過，藉由社群網路或部落格連繫的人們不用說自會上門吧？就算是多少吸引新客人的手段，那些人也不見得會成為固定客源，所以過度期待這些工具也不好。作為促銷工具的折價券與印花的發送，如果是支持自己店面的客人所希望的，那麼進行發送也無妨。不過，假如不是一般的咖啡站，想將「隱藏的名店」這種印象與滿足感帶給客人的話，不使用這些手段才是聰明的選擇。另外，店舖規模若沒有一定程度或許很困難，不過把店面當成活動空間提供，作為宣傳・促銷也是有效的方法。比如說邀請當地的藝術家，當成樂器演奏的場地或畫廊出借，這時採用最低消費。除了是讓客人瞭解咖啡味道的機會，也有助於提升店家整體的形象。

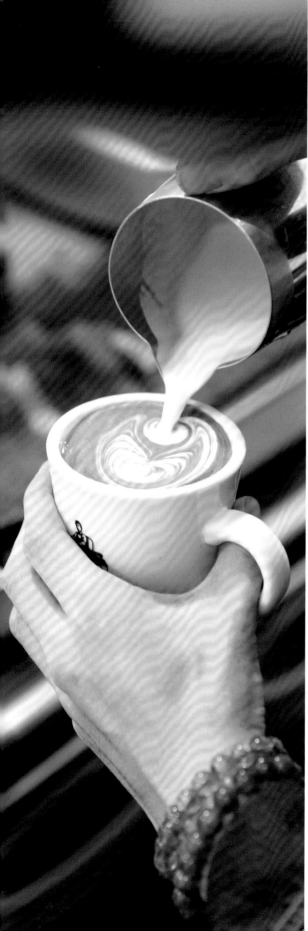

TITLE

COFFEE STAND 新型態咖啡站的開業經營訣竅

STAFF

出版	瑞昇文化事業股份有限公司
編著	カフェ＆レストラン編集部
譯者	闕韻哲
總編輯	郭湘齡
責任編輯	莊薇熙
文字編輯	黃美玉　黃思婷
美術編輯	謝彥如
排版	沈蔚庭
製版	昇昇興業股份有限公司
印刷	桂林彩色印刷股份有限公司
法律顧問	經兆國際法律事務所　黃沛聲律師
戶名	瑞昇文化事業股份有限公司
劃撥帳號	19598343
地址	新北市中和區景平路464巷2弄1-4號
電話	(02)2945-3191
傳真	(02)2945-3190
網址	www.rising-books.com.tw
Mail	resing@ms34.hinet.net
初版日期	2016年1月
定價	420元

國家圖書館出版品預行編目資料

COFFEE STAND新型態咖啡站的開業經營訣竅 / カフェ
フエ＆レストラン編集部編著；闕韻哲譯. -- 初版. -- 新
北市：瑞昇文化, 2016.01
216面；18.2X24.7公分
譯自：COFFEE STAND：開業と経営、スタイルとノウハウ
ISBN 978-986-401-066-0(平裝)

1.咖啡館 2.創業
991.7 104025891

COFFEE STAND
© ASAHIYA SHUPPAN CO.,LTD. 2014
Originally published in Japan in 2014 by ASAHIYA SHUPPAN CO.,LTD..
Chinese translation rights arranged through DAIKOUSHA INC.,KAWAGOE.